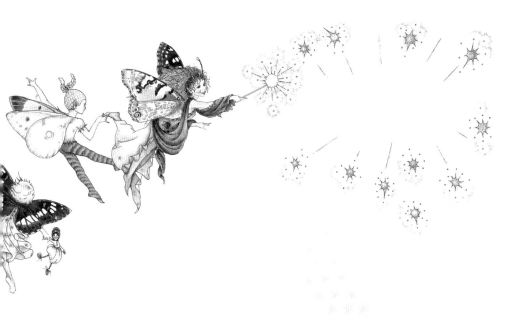

水彩畫精靈

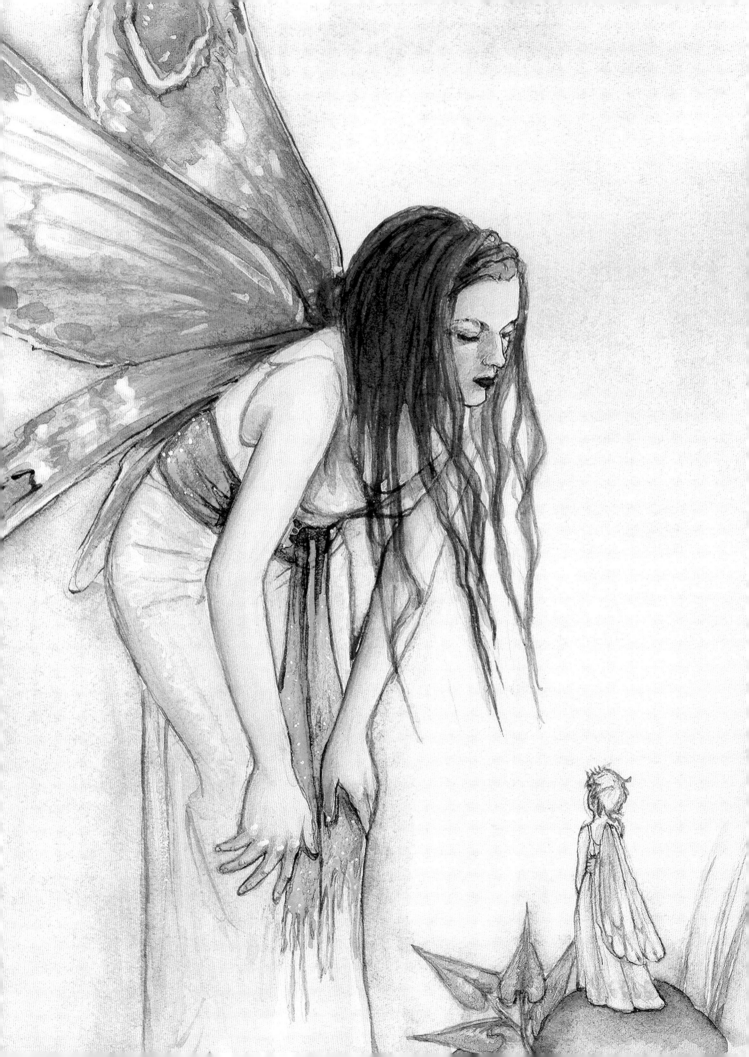

水彩畫精靈

隨著步驟走進精靈世界

david riché 著
anna franklin

顏薏芬 譯

視傳文化事業有限公司

出版序

　　精靈世界不需什麼分析和導讀，它就
像午後投射進入室內的幾條浮動光束，在
惺忪的睡眼中，留下許多忽隱忽現的夢
影；待清醒，卻成了最幽微的回味⋯

　　夢幻精靈是詩，是深夜入睡前的好
詩，不是必備的學問，也不必高談闊論，
我們應該以快樂的心情去欣賞；就像莎士
比亞的「仲夏夜之夢」最後一幕，精靈
PUCK所說：「這些幻景出現的時光，你
們只是在此睡了一場，這似幻如真的劇
情，其實只不過是個夢，諸位請你們不要
責難⋯」

　　冬陽仍然耀眼

　　微風中還殘留酣睡的惺忪

　　噓 —

　　腳步放輕點

　　我帶你去尋找牧神的午后

　　　　　　視傳文化總編輯　陳寬祐

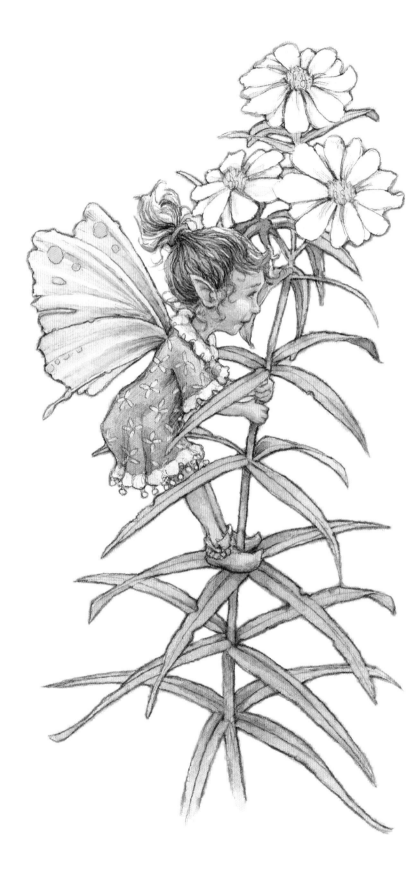

目錄

淺談精靈世界

可曾想過在眾多書海當中，為何您會選擇這本書？是書名、封面設計、朋友推薦、抑或只是單純的好奇心使然？或者您已被一股不可見的力量驅使著去探訪另一個神秘世界？大多數人心底，還是相信奇蹟：也相信隔在兩個世界之間的神秘面紗，就像在夢中實現般地，終有一天，會被揭開。

發現精靈世界的能量

也許很多人會好奇，當手邊有更多容易閱讀的書時，為何要選精靈這個主題呢？一種說法是，水彩精靈帶給我們一個發現自我創造力的機會，也延伸了日常生活俗事中所難有的想像空間。另一說法是，這是種希望自己能從現實中脫逃，並且與靈性世界有所連結的簡單願望。回溯過往，工業革命讓大多數人的生活困苦艱難，也為鄉村帶來偌大的變化；因此，當精靈藝術運動開始於與工業革命同年代的英國維多利亞時期，一點也不算巧合。伴隨工業革命而來的，是興起的工廠、噴著塵埃的煙囪、和一片片漸被水泥磚塊淹沒的空地。而這個年代的人卻愛上了精靈—除了精靈繪畫之外，還有關於精靈的書與戲劇。這些自然界的靈魂，彷彿象徵著正在消失的生命方向，也再次為精靈藝術的欣賞者，將大自然的美與奧秘之間，作了連結。

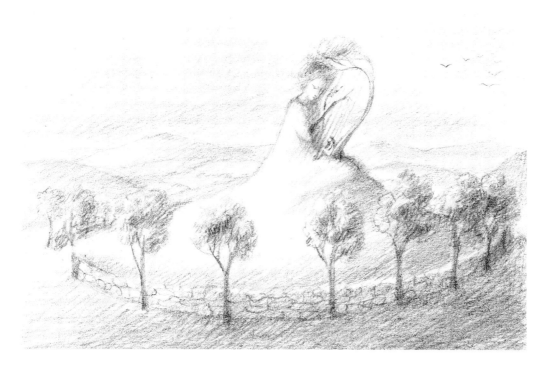

傑克瑞 (ZACHARY) ✳
PAULINA STUCKEY
(上圖)傑克瑞是個非常愛惡作劇的小淘氣。這張圖使用了沾水筆、墨水、細水彩筆、和水彩著色。在精靈傑克瑞周圍的部分，只使用了極少的色彩，以突顯主題本身。

大地之音 ✳
VIRGINIA LEE
(左圖)在這幅淡雅的鉛筆素描中，彈奏著古弦琴的精靈，彷彿正緩緩從大地中升起，與自然合而為一。

森之高潮 ✳
JAMES BROWNE
(右圖) 在一次樹林的漫步中，畫家凝視著高聳的樹，為他的靈感謬司(MUSE)—也是自己的妻子而創作，捕捉了瞬間的感動。

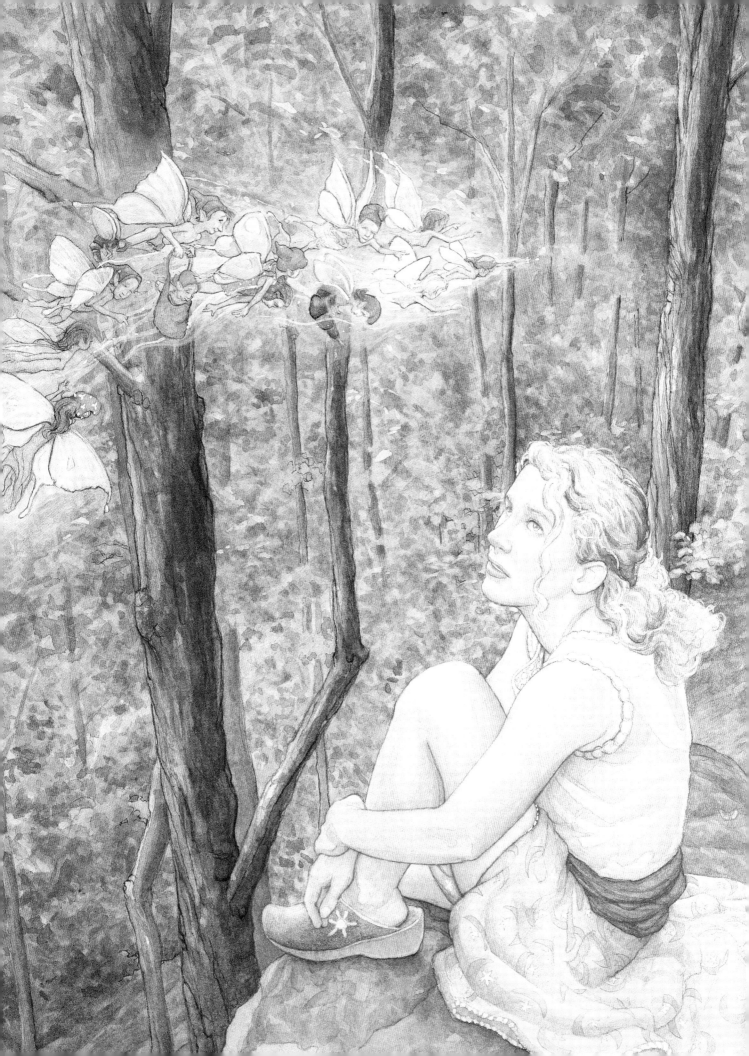

我們這個年代與工業革命時期也有許多相似之處。除了急速的科技發展、交通運輸及稍好的生活品質之外，現代社會中對生活日與俱增的期許和隨之而來的壓力，使更多人受到焦慮與緊張之苦；這也是為何有越來越多的書籍、電影、動畫和電腦遊戲，紛紛以幻想和超自然作為主題之原因。甚至可以說，精靈已回到我們身邊，邀請我們一同邀遊在繽紛的精靈世界。

讓精靈世界具象化

另一個常見的問題是：看不見精靈，又該如何下筆去畫？在傳說與神話故事中，對各式各樣的精靈作了極為詳盡的描述；而作者們為了能讓此書更加實用，運用了所有的資料來編纂這本內容廣泛的精靈大全。在本書中，你可以一覽各類型精靈的細節，關於他們的樣貌、穿著、居住的地方與特殊專長，這些細節，都有助於創作屬於你個人的精靈繪畫。

在初步設定好精靈的個性之後，動筆畫精靈已經不比為真實人物畫肖像還難了。事實上，你不必為了畫的像不像而煩惱；正因如此，也許還比肖像畫更簡單些。不過，有自信地掌握水彩技法與工具，依舊是

淘氣小精靈 ✷ JULIE BAROH
這位畫家特別鍾愛淘氣精靈、惡作劇精靈和小精靈的題材，她也試著呈現他們討喜、冒失、有個性等等獨特逗趣的性格。

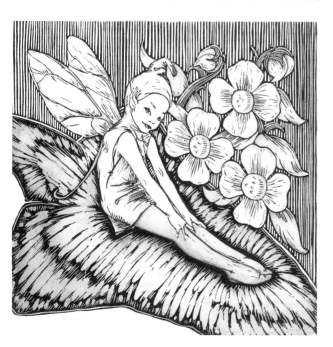

必備的條件；而本書中清晰的步驟示範和完成後的圖庫，同時提供讀者實用的繪畫小技巧與啟發。書中所有的圖皆出自於專業精靈水彩畫家之筆，而水彩清澈的特性與晶瑩剔透的質感，與精靈的感覺不謀而合，也因此被視為詮釋精靈最適當的媒材了。

多樣化的性格呈現

相信在看過本書為各式各樣的精靈所做的描繪之後，很快地，您將會對於精靈這主題的種種質疑拋諸腦後。

仙境 ✷ JULIE BAROH
這幅浮雕版印刷的作品是先用手繪淡彩的方式上色的（原始版本只有黑白兩色）。對畫家而言，描繪出透明的翅膀是一大挑戰。

從花之精靈、自然之守護精靈「寧芙」（NYMPHS）、季節的小精靈「史派特」（SPRITES）、空氣中的精靈「希兒芙」（SYLPHS），到小地精「諾姆」（GNOMES）與頑皮的醜小鬼「科伯林」（GOBLINS），在在忠實的呈現廣泛的精靈世界：並非所有精靈都是美好的—也有黑暗陰險的，有些甚至是徹底的邪惡。好比坐在岩石上唱著迷人旋律的海上女妖「賽倫」（SIRENS），專以歌聲引誘毫無猜疑心的水手致死；而「科伯林」（GOBLINS）鮮少做善良好事；討喜的淘氣小精靈「皮克嬉」（PIXIES）有時也出乎意料地偷人類的小嬰兒。因此對畫家而言，精靈世界之寬廣，就如同真實生活一般。

來自大自然的靈感

大多數精靈的棲息地和我們人類極相似，比方在花園、散落一地花瓣的草地、樹林、湖泊、小河或是岩石區。因此當你在作畫時，可以將自然風景和花卉等元素帶入畫面。大自然也為精靈的衣著、翅膀、和住所提供了很好的資源。好比說，一些精靈會住在花叢或蕈菇房子裡，因此，作畫前儘可能地替樹葉、花卉、蕈菇，以及任何與精靈相關之物速寫。畫面場景設定的重要性，猶如描繪精靈本身一般；不但可有效地營造精靈世界中自然的居住環境，更可以襯托不同角色個性的精靈。

DAVID RICHÉ

飛吧 ✳ JAMES BROWNE
花之精靈身型小巧玲瓏，時而單獨出現，時而成群結隊。她們大約像花苞一般大，有的甚至更小。

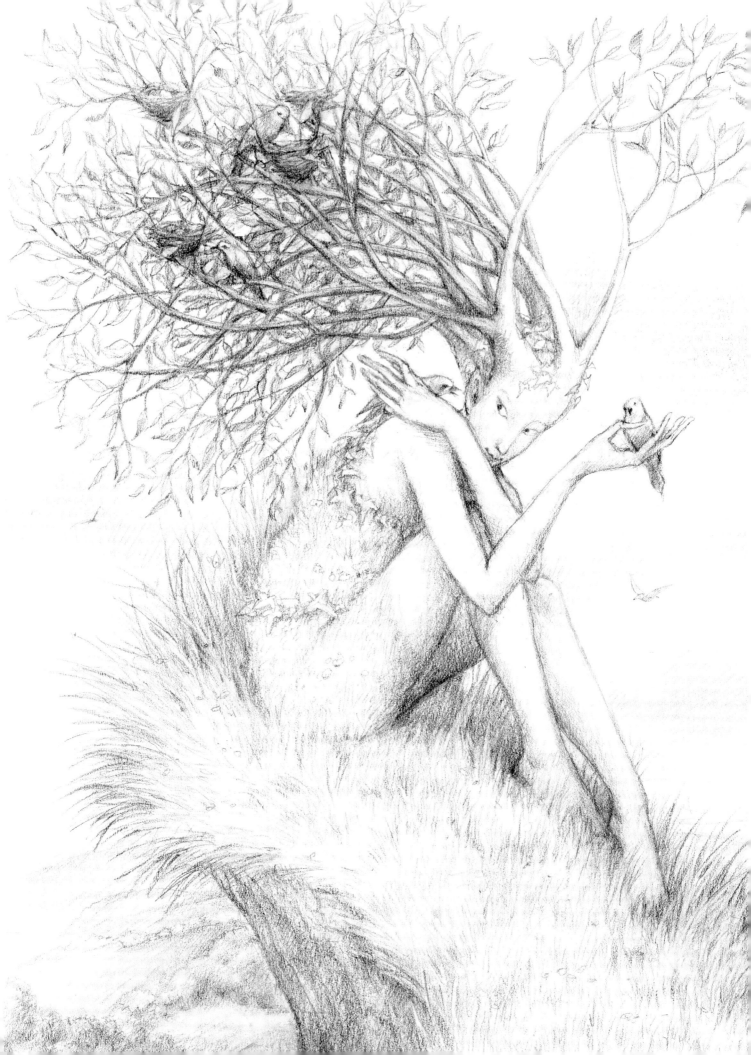

第一部
準備工作

本單元清楚地介紹所有必備工具與概念—從顏料、紙張、畫筆等基本材料的使用方法，到捕捉精靈之美的各式技法，皆有詳盡的說明。涵蓋了技巧解說與角色定位、創造質感與奇特生物、如何正確掌握構圖與透視，讓您輕鬆畫出迷人的精靈，親自體驗創作的樂趣。

「樹精寧芙」
(nymphs) by Virginia Lee

材料與工具

以水彩作畫,其實並不需要非常大量的材料工具,你只需要準備基本的幾色水彩顏料,幾枝水彩筆,水彩用紙,調色盤和一塊海綿或吸水紙就行了。構圖方面,可以另外用鉛筆和草圖紙來作規劃。

水彩顏料

透明水彩顏料主要分成兩大類:專家級和學生級。購買時建議選擇專家級顏料,因其成份中的純色塗料含量比黏合劑與填料更高,也會有較鮮明的色彩效果。水彩顏料有管狀與塊狀兩種型式,管狀的水彩顏料適合用在大面積塗染,或是加強一些重色筆觸;塊狀水彩顏料則是為符合顏料盒內的大小而設計的,有全塊和半塊兩種大小可選擇,非常適合於描繪小尺寸的圖和細節部分,當然,也很適合攜帶外出作畫。

水彩筆

水彩筆主要是由黑貂毛、動物毛或人工纖維所製成的。無庸置疑地,黑貂毛水彩筆是最上乘之選,然而價格也相對的較高,因此,沒有水彩畫經驗的初學者可先選用人工纖維的水彩筆。除了用在塗刷大面積的排筆(通常是松鼠毛所製)之外,儘量避免使用廉價的動物毛水彩筆。

水彩筆也分三大類型:圓筆、平筆、排筆。

基本調色盤色彩

用10到12色的管狀或塊狀水彩來調出所需的色彩,要比直接使用大量不同的顏色效果更好,因調和過的色彩會較具統調。你也可以多增加幾個顏色在這個基本色單裡,比如永久紅,酮紅,鮮紅,鈷綠,或土耳其綠,尤其當你在描繪花叢中的精靈時更加適用。下方所列出的色彩盤即能讓你調出所有需要的色彩:

群青
French Ultramarine

鈷黃
Aureolin Yellow

溫莎藍
Phthalo Blue or Winsor Blue

檸檬黃
Lemon Yellow

天藍
Cerulean

深鎘黃
Cadmium Yellow Deep

花青綠
Phthalo Green or
Winsor Green

赭黃
Yellow Ochre

焦茶紅
Burnt Sienna

淺鎘紅
Cadmium Red Light

茜素紅/暗紅
Alizarin Crimson

延展畫紙

當濕的顏料塗在紙上時，紙張會因而擴張彎曲，也在表面形成許多凹處，顏料在凹處聚集，導致乾的不均勻。為了預防這種情形，可以在作畫前先將畫紙全部打濕，貼在畫板上，之後再上色時，紙張就不會再度擴張。磅數較高的紙無須先做延展的動作。延展畫紙時，你需要一塊四邊比紙張各多至少2英吋(5公分)、類似三夾板之類的木板，2英吋寬的紙膠帶，和一塊海綿。剪四條長寬比紙張至少多4英吋(10公分)的紙膠帶，將紙的雙面用海綿打濕或直接將紙浸在大桶子裡，抖掉多餘的水分，將打濕的紙平放在木板上。再用濕的海綿擦過紙膠帶有黏性的一面，讓它微濕而非濕透，再將紙膠帶貼在紙張四邊，並確認是否同時貼到紙張和木板。固定好之後，讓紙張自然晾乾，即完成紙的延展。

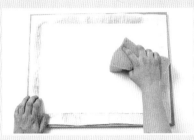

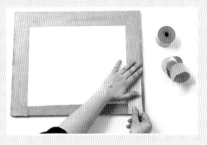

圓筆的用途最廣泛，大面積著色和細部處理皆宜。筆刷尺寸是用筆號來計算，最小的筆號從000開始，最大到20或20號以上。一般普遍使用的水彩筆是4到12號，承載豐富顏料的同時，也具備了可描繪不同粗細線條的筆尖。000號(或3/0)到4號的水彩筆則適合用來處理精緻的細部和局部修改。

平筆又可稱之為「線條筆」，可做出完美如鑿刻般的筆觸，同時也承載大量的水彩顏料。平筆可用在透明疊色(詳見20頁)和大面積的平塗。

排筆常用在上色前打濕紙張和大面積的塗刷渲染。18公厘(3/4英吋)的排筆是用途較廣泛的尺寸。

水彩紙

大部分的水彩紙是機器做的，且有三種表面供選擇：熱壓(HP)，冷壓(CP或NOT)，和粗紋紙。熱壓紙的表面最為光滑，也最適合描繪細緻線條。冷壓紙表面稍微粗些，是用途十分廣泛也最多功能的紙張，適合所有水彩及線條和淡彩等技法。粗紋紙能彰顯自由的筆觸、濕融法和質感，但也因為較深的紋路會破壞細線條和小細節的處理，控制上難度較高，也較不適合精細的描繪。

水彩紙有多種不同的重量(實際上，是不同的厚度)，計算方式是以每一令紙的磅數(LB)，或是每一平方公尺的公克重(GSM)。

最普遍的紙張重量是９０LB(200GSM)， 140 LB(300GSM)和200 LB(410GSM)，最厚的紙是300 LB(600GSM)。一般而言140 LB的水彩紙是較佳的選擇。

其他用具

瓷器或金屬的調色盤較塑膠製調色盤更適合用來調色，也較容易清洗。然而，塑膠調色盤的重量輕，攜帶外出作畫較方便。無論是哪一種調色盤，都須具備可調和大量顏料的大凹槽和適合調小量色彩的小格子。海綿，棉球，紙巾，藥用棉花，面紙，吸水紙等等都有助於吸去畫面上多餘的水分，同時可以營造多變的肌理質感 (詳見「質感營造」，22頁) ，當你想做修改時，也可以吸走一些顏料。不但如此，它們還可以用來上色。而晶鹽和家用白蠟燭也可以在畫面中製造出特殊的質感效果。(詳見22頁)

遮蓋液和讓水彩快乾的吹風機也可說是水彩畫的必備工具。遮蓋液本身是由防水的乳膠製成，乾了之後會形成薄膜，讓你上色時可以不用小心翼翼的避開就能保持留白區域的完好。在上色前，先將要留白的區域塗上遮蓋液，接下來等到所畫的色彩完全乾之後，再將之撕去 (詳見「亮點留白」，21頁)。另一個實用的小工具是尖銳的手術刀或工藝用刀，可以在最後階段刮出細小的線條狀反光。

繪圖用具

▶ **鉛筆和橡皮擦** 在正式上色前，需要用鉛筆和橡皮擦畫速寫，構想草圖及初稿。在完稿時鉛筆也可以用來加強細節和陰影。畫在水彩紙上最適合的是HB、B或2B鉛筆，因其較不易弄髒畫紙，也很容易擦除。

▼ **速寫本** 速寫本可收集畫面所需元素，在作畫時是必需品。速寫本有多種尺寸和種類，包括水彩紙、粉彩紙、和其他基本速寫紙，因此，可依據不同種類的速寫而準備兩三本不同的速寫本。

速寫本
速寫本是收集精靈型體和其背景之依據的最佳用具：包括人體速寫，動物，昆蟲，花，和風景等

◀ **水溶性色鉛筆**　水溶性色鉛筆可直接在水彩畫上加重線條筆觸和細節，亦可再用筆刷沾水畫過，製造類似水彩般的效果。

▶ **不透明水彩**　樹膠水彩畫是類似水彩的不透明顏料，有時這兩種也被混和使用。白色的不透明水彩常被用在留白的亮點和較淡的小面積區域。壓克力顏料也同樣的常和水彩一併使用，拿來畫亮點和加強深色的觸感。有加入緩乾劑的壓克力顏料乾的較慢。另一種常用的壓克力顏料是壓克力石膏底(ACRYLIC GESSO)，可用來爲紙版或紙張上一層底漆。

▼ **粉彩**　軟質粉彩(下圖)，粉彩筆(右圖)和油性粉彩(底圖)很適合外出速寫和彩色構圖。上述這三種粉彩皆可和水彩混和使用(詳見第22頁「排水法」，和第23頁「多媒材使用」)。

其他媒材

▼ **沾水筆和墨水**　可置換多種不同繪圖用鋼筆尖的沾水筆，最適合用來勾邊及線條與淡彩技法(詳見「線條與淡彩技法，19頁」)。爲結合線條和水彩，防止墨線在水彩上色之後暈開，需要用防水的墨水(製圖墨水或壓克力墨水)。亦可使用纖維筆尖的畫筆，但要確認是否防水以及防光(有些墨水會嚴重褪色)。

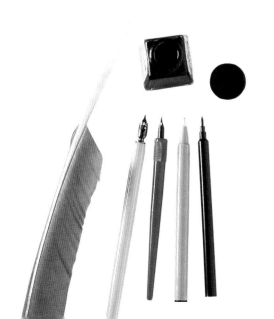

水彩畫技法

半透明的水彩是捕捉精靈世界纖細、輕巧的天性之最佳媒材。有時水彩也難以預測其最終效果，尤其在使用濕融畫法時，顏料常常會流動至預期之外的地方，接著便混合成另一種色彩。不過，只要多加練習，還是可以學習到控制水彩的訣竅。

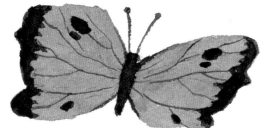

從錯誤中亦可發現新技法，如水漬和暈染等意外的效果，都可用來營造質感和饒富趣味的背景處理。

上色

水彩從幾近全乾到非常稀釋皆可作畫，其濃淡變化非常廣，且可畫在濕紙、微濕紙和乾紙上。每一種不同濃淡的水彩配上不同溼度的紙張，所呈現的效果都不同，如左方圖示。

◀ 稀釋的水彩顏料

當稀釋的水彩顏料畫在濕紙上(左上圖)，顏色會擴散，也會變淡，乾了之後會產生柔和的外緣。顏料擴散的程度取決於紙張的表面和紙的溼度，表面越粗糙，擴散越慢，溼度越高，擴散速度越快，距離也越遠。倘若在乾紙上作畫時(如左方第二張圖)，顏料會停留在下筆的位置，色澤也較濕紙上畫的要深許多，乾了之後會有明確的邊緣線條。

◀ 半乾、未稀釋的水彩顏料

當未稀釋的顏料畫在濕紙上(如左方第三圖)，顏料僅會些微的暈染開，用來表現色彩強烈飽和但邊緣柔和的物件上十分恰當。但是當未稀釋的顏料畫在乾紙上(如左下圖)，顏料完全不會擴展，適合營造特殊質感和描繪細部。

塗底色

在下筆之前,你也許會先在大面積處塗上一層底色,或是塗滿整張紙,讓背景有統一調性。塗底色的重點在於速度要快,不能中途暫停。因此,在上色前就需要先調好足夠份量的顏料,微微傾斜畫板,再開始快速的上底色。

▶ 平塗

要營造單一統調的色層平塗,先將畫筆沾滿水彩顏料,從紙的最上方開始畫,涵蓋整個紙寬。再沾一次顏料來畫第二筆,下筆時需碰到第一筆的邊緣,也順便將前一筆底端多餘的顏料帶走。平塗即是依此法,由上至下的塗滿水彩。若想要有更柔和的平塗效果,可先將紙張全部打濕再畫。

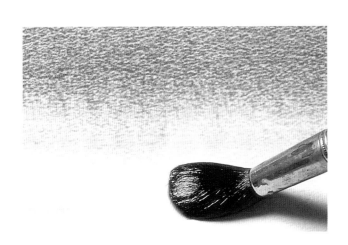

◀ 單色漸層

在描繪由深到淺的天空時,可以用不同的明暗色調來做出深淺變化,或是從十分飽和的顏色漸變到淡。從最深的顏色開始,上色時慢慢地一層層加水稀釋,便可做出單色調漸層。

▶ 多色漸層

想要讓色彩漸變至另一種,比方說從藍到綠再到黃的漸層,必須事先調好所需的顏料,再依序上色。預先打濕的紙也有助於色彩的融合。「濕融法」可做出更隨機的多色漸層(見第18頁),先在濕紙上平塗一層底色,再依序加入所需色彩直到滿意為止。過程中可用不同方向來傾斜畫板,讓顏料有不同的擴散方向。

水彩技法

　　傳統的水彩畫法，是一層層地重疊許多薄且透明的色彩，由淺到深，且要先預留亮點。如果不用重疊法，亦可用分區塊上色的方法，來做出十分細膩的作品，不過需要事前謹慎的計畫用色位置。除了重疊法之外，說是在紙上調色比調色盤調色更貼切的濕融法，則是另一種選擇。濕融法適合詮釋輕鬆抒情的作品(見右圖)，反之，較不適合用來描繪精細的精靈翅膀、花瓣和植物的紋理。然而，若濕融法只用在畫面的局部如天空、岩石和水面，可和重疊法產生很好的對比效果。

◀ 重疊法

　　在完全乾了的色彩上面再加上新的(濕的)一層水彩，可以重疊出有深度的色彩。作畫時必需要等到一層乾了之後，才可再加下一層，有時甚至要等很長一段時間。在重疊法中，耐心的等色層完全變乾是最重要的一環，才不致使色彩混在一起。然而，別忘了在畫面中同時靈活運用重疊法和濕融法(詳見下文)。

◀ 濕融法 (濕中濕畫法)

　　如名稱所見，濕融法即是在仍舊濕的色層上，加入新的色彩，讓色彩自然融合。藉著練習，便可更正確的判斷紙張的溼度，並掌握色彩的融合結果—如果紙張非常濕，色彩便會完全融合；若等到紙張表面的水分光澤消失才上色，新色彩則會稍微暈開，產生柔和的外緣但依舊保有原本的形體。

◀ 渲開法

　　倘若後上的色彩含水量較前一筆多，顏料則會自動向外擴散，乾了之後，形成中央較淡、邊緣不平順、不規則的水漬，這些水漬就是所謂的渲開法。渲開法常被拿來用作增加背景的變化，或營造外型不固定的葉叢、礁岩和石頭的趣味。

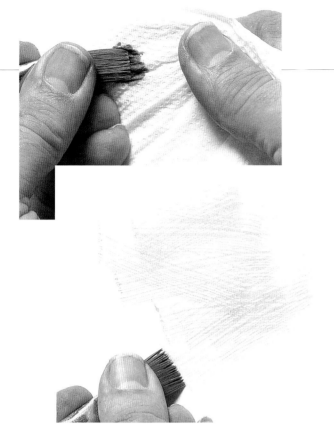

◀ 乾筆畫法

在已乾的顏色上所做的點畫、輕拍或破裂筆觸都可以用乾筆來加強其細節，或用乾筆營造羽毛、動物皮毛、毛髮、和草叢的特殊質感。乾筆畫法是用微濕的筆尖沾少許顏料，並用寫字的方法拿畫筆來畫出細緻的線條，做粗的筆觸時，在下筆時多施點力，筆劃速度快慢亦會影響顏料的量。畫的越快，留在紙上的顏料也越少。保留透過乾筆畫筆觸而露出的底層色彩斑點，來營造生動的破色效果。

線條和淡彩

線條和淡彩的組合可讓你毋需耗費時間的用小筆雕琢，便能畫出極佳的細節。當你在描繪如精靈或植物等小而精巧的物件時，非常適合用這種技法。比起純粹的水彩畫法，線條和淡彩所需的色層較少，視覺上也較清新自然，因此這也成為一種非常受歡迎的繪畫技法。

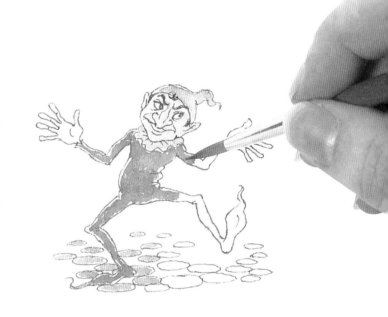

▶ 傳統的線條和淡彩技法是先用墨水畫邊線，乾了之後再上淡彩，無論是重疊或是在不同區域。然而，這也會產生一種較呆版的填色印象，因此，盡量避免準確的把色彩填入線框中，以保持畫面的生動感(如右上圖)。

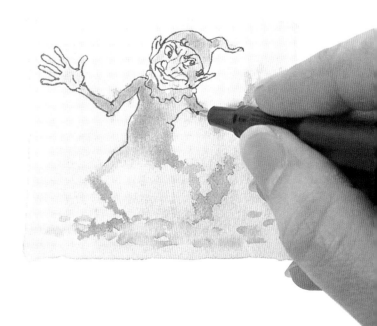

▶ 另一種方法是先用水彩畫出主色和明暗，待乾之後再畫線條(如右下圖)。在用這個方法時，記得先用鉛筆輕輕地打草稿。當然，以上這兩種線條和淡彩的技法皆可混和使用，可以先用線條做出大型體，上色，之後再加上更多線條來完成。

用色技巧

要做一個色環,先將三原色分別擺在圓的三分之一處,再在兩兩中間加入調過的二次色。三次色則是原色和二次色的混合。在色環上,鄰近的色彩稱之為協調色,對面的色彩則是互補色。你可以運用色彩的特性與關係,讓畫面上的某些特定色彩呈現並置或反比的效果,比方說,輕拍一點紅色在綠色的植物上。

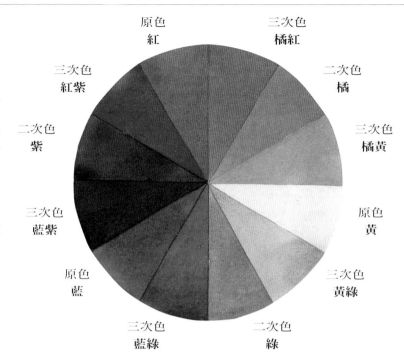

原色 紅
三次色 橘紅
二次色 橘
三次色 橘黃
原色 黃
三次色 黃綠
二次色 綠
三次色 藍綠
原色 藍
三次色 藍紫
二次色 紫
三次色 紅紫

透明顏料

青綠
Viridian

鈷黃/金黃
Aureolin Yellow

茜素紅/暗紅
Alizarin Crimson

玫瑰茜紅
Rose Madder

溫莎藍/花青藍
Winsor Blue/ Phthalo Blue

鈷藍
Cobalt Blue

溫莎綠/花青綠
Winsor Green/Phthalo Green

雖然所有的水彩顏料都具備某種程度的透明感,但還是有一些色彩帶有不透明度。最適合重疊法的是完全透明的水彩顏料,才能有較佳的混色效果及有光澤的質感。上方所示的色彩即是。

▼ 透明畫法

透明畫法是乾上濕技法的其中一種變化,可以在紙上混合、改變或修正色彩。毋須先在調色盤調出二次色,在黃色上面疊藍色而產生綠色;疊紅色而產生橘色。影子可用藍色重疊在所需的部位,陰暗處的色彩則可混合不同的顏色如紅、黃、藍,或是用互補色如紅和綠來調出所需色彩。透明的重疊畫法可做出亮麗鮮豔的色彩,同時也讓你更能充分掌握整個作畫的過程與效果。

◀ 紅色重疊藍色產生紫色

▶ 紅色重疊黃色產生橘色

◀ 藍色重疊黃色產生綠色

▲ 橘綠紫二次色重疊產生灰色

▲ 紅黃藍三原色重疊產生灰色

邊緣

　　在全濕或微濕的紙上作畫會產生柔和朦朧的邊緣，而畫在乾紙上則會有俐落的邊線。讓畫面中物件的邊緣多變化是件很重要的事，因為邊線會影響畫面的空間感：朦朧柔和的邊緣會有失焦的感覺，並使之看起來像在後方，而明確的邊緣線則會將色塊區分出來，讓物件有前後的關係。

　　當明確的邊緣線和筆觸上在第一層色彩時，即使之後再繼續上色，還是會透出來。因此，假使你希望背景部分很柔和，在背景物件未乾之前，馬上用乾淨且沾濕的筆沿著物件邊緣畫過，重複這個動作，直到邊緣變得朦朧柔和為止。

▶　*如果顏色已乾，再將邊緣打濕，即可用相同的方法來處理柔和的邊緣線。讓顏料些微擴散，或是用面紙吸走一些色彩，都可達到相同效果。*

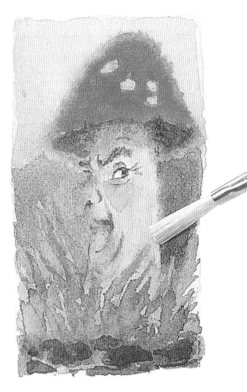

亮點留白

　　在作畫時，我們很輕易地就會將整張紙塗滿色彩，除非事先計畫好何處要留白，因此，需要在上色前先用鉛筆構圖。當計畫好亮點留白的位置時，可以在上色時小心的不去畫到它，或是先塗上遮蓋液(詳見下文)讓留白處不受到水彩顏料的影響。

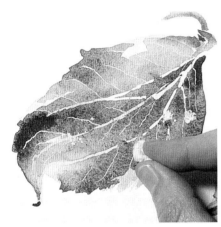

◀ 遮蓋液

　　在處理精巧又複雜的亮點和留白部分，比如群葉上的陽光、翅膀或葉片上的脈絡紋理時，遮蓋液便十分地實用。你可用舊的筆刷或筆沾遮蓋液來畫，最後等畫面完全乾透，再用手指輕輕搓掉，或用軟橡皮將遮蓋液的部分擦掉。如果留白的部分與畫面對比太強，可再塗上稍淡的色彩來做些修正。

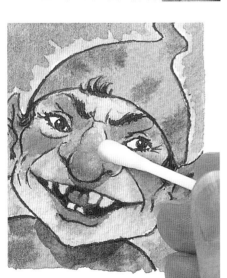

◀ 修回留白

　　亮點留白若不慎在上色的過程中被覆蓋，也可以再做矯正的。用在較厚的水彩紙上的一種方法，是用扁刀在紙張表面刮擦掉顏色。也可以用沾濕的筆來擦洗掉顏色，小心的擦洗直到顏色洗淡為止，再用面紙或吸墨紙吸乾表面的水分即可。再者，也可以用白色或是較原有色彩稍淡的不透明水彩或是壓克力顏料，來畫出亮點留白。

質感的營造

有很多方法可以營造特殊且有紋理的水彩畫質感，常被用來加強精靈畫的背景之趣味性。

▶ 上蠟排水法

蠟有排水的特性，當水彩塗在上過蠟的紙上，顏料會被蠟排開至未上蠟的地方。因蠟附著在紙張表面紋理上，形成斑剝的紋理，適合用來詮釋岩石和木頭表面退色粗糙的質感。若要製造白色的留白和斑點，可用家用蠟燭隨意在紙上塗過。當然，也可以用蠟筆或油性粉彩筆來做出彩色的蠟排水之效果。

▶ 灑鹽法

將鹽巴灑在濕的水彩色層上，會產生獨特的紋理，適合詮釋葉叢上的斑點陽光和夜空中的繁星，或是增加背景抽象的質感。做法是先上色，再灑鹽巴到顏料上。在越濕的水彩上灑鹽，越多色彩會被鹽巴吸收。圖畫和鹽完全乾透之後，再抖或拍掉鹽巴即可。

▼ 海綿拍法與噴甩法

用海綿輕拍水彩在乾或濕的紙上可營造有肌理和相同外型的效果。我們可以準確的掌握海綿拍法，而噴甩法則是較隨機的效果，適合詮釋下雪的景色，或是讓細節有更多幻想空間。噴甩法是以較硬的水彩筆沾顏料，直接往紙上甩，或用另一枝筆輕敲筆桿，讓顏料灑在紙上。

▼ 染色

用稀釋的咖啡染整張水彩紙，是最簡單但也效果十足的方法，可營造淡淡的、溫暖的背景效果。

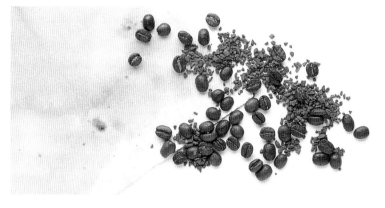

混合媒材的使用

　　水彩可以結合許多其他不同的媒材，包括水溶性色鉛筆、粉彩、油性粉彩、彩色墨水、壓克力顏料和不透明水彩。後兩者適合在水彩完成後，補上亮點和較淺的色彩，也可以稀釋後與透明水彩穿插使用。混合媒材的使用可以增加畫面的強度與紮實感，也比單純用透明水彩作畫還更具色調的對比感。然而，不透明水彩不像透明水彩般有光澤，若過度使用則會讓畫面混沌且不生動。

▲ 壓克力顏料

　　用壓克力顏料鋪一層底色比用透明水彩的效果更好，可以有較濃的色彩。也可以將壓克力顏料畫在乾的水彩上，來加強某些色彩和強調細部。

◄ 乾的媒材

　　彩色鉛筆和粉彩筆亦可用在乾的水彩上，做細部描繪和強調色彩，而軟質粉彩常用來營造物體表面的粗糙紋理和筆觸。油性粉彩和透明水彩本質上並不協調，但用在第22頁所述之「上蠟排水法」，會有極佳的效果。

畫面矯正與修改

　　有很多方法可以矯正與修改已畫好的局部畫面。若在顏料仍濕的時候修改色彩，只需簡單的用吸墨紙或海綿吸走大部分的顏料，待乾了之後再重新上色。如果只有極小的地方需要修改，用濕筆會比較恰當。修改的方法也依不同顏料和紙張而不同。要擦洗已乾的顏料較困難些，有時仍會留下痕跡，但一般而言還是可以用濕筆、海綿或藥棉來修正大部分的色彩，並可配合白色的不透明顏料使之銳利化。

　　▲ 一小滴汙點可用第21頁所述之方法刮去，但刮去之後，紙張表面已被破壞而略顯粗糙，無法平均地吃色，因此就不宜在此處上色。

從草圖到完稿

隨身攜帶速寫本，儘可能的將適合的元素如人物、植物和生活用品速寫下來。這些速寫物件都可以成為日後構圖的依據，或是精靈及其居所之靈感來源。

草圖

一開始先畫簡單的構圖，試著表達物體的本質而非小細節的鑽研琢磨。鉛筆是用來畫單色草圖的最佳工具，不過炭筆和孔特色粉筆也很適合用做色調習作。你也可以用水彩畫有色的草圖，但避免畫得太細緻，迅速的下筆，也無須擔心大斑點和渲開的顏料。

▶ 人物

在著手描繪人物的每個細節之前，先試著掌握外型與比例。用鉛筆量出所畫型體之比例關係，選其中一部分如頭部做為測量之寬度單位。檢測所畫人物內之線條方向與角度，與想像的垂直和平行線來做比較，對應其相互間的關係。若想畫出有說服力的人物姿態，這種檢測方法便非常重要。此外，還要注意全身的重量，和身體重心的位置。倘若在畫重心集中在其中一隻腳的站姿，可從耳朵畫一條垂直線下來，找出承受重量的腳的位置。照片同樣是畫人物的最佳依據，但以真人來畫速寫對人體型態的了解有更多的幫助。

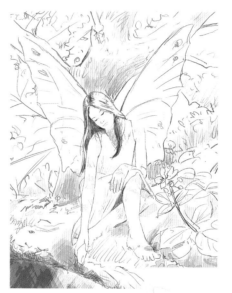

在構圖人物時，先畫一系列的小草圖，以確定最佳的人物位置和身體的比例。

頭部

頭部的角度位置需要悉心的規劃，因視覺的焦點常會自然地集中在臉部。

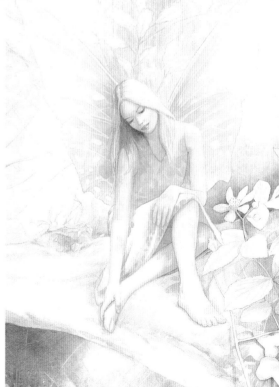

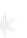

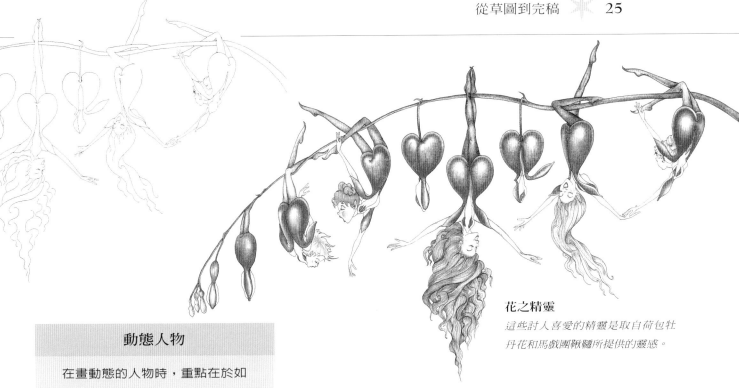

花之精靈

這些討人喜愛的精靈是取自荷包牡丹花和馬戲團鞦韆所提供的靈感。

▲ 花卉與植物

自然界中多變的型態、紋理、色澤和質感可為精靈畫之場景提供無限的靈感，因此，對植物與自然做越多的習作，效果也越好。找出花瓣、葉片和貝殼的紋路規則。

透視

不論是以真實或想像的環境來創作，基本的透視觀念有助於讓畫面中的人物或場景看起來更逼真寫實。透視不外乎是一些讓畫家在平面畫紙上，作出三度空間的立體感之準則，簡單而言就是越遠的物體看起來越小。當物體隨著距離變遠而縮小，物體間的間距也隨之縮小，因此平行並列的物體也隨著距離而後縮，最後與一條視覺上想像的線，也就是所謂的水平線，交會在一起。這條水平線，其實就是視線的高度。運用這種透視法時，可以記得一種訣竅：任何物件的頂端大約都靠近或在這條視覺水平線上，而底端則是位置漸遠而漸漸提高。

動態人物

在畫動態的人物時，重點在於如何準確的捕捉瞬間姿態與其平衡，不需要做過多細節的描繪。練習畫移動中的人物。當一個人在行走或跑步時，其身體重量是不平均的分佈，也是往身體重心越大的方向所移動。移動中人物的外緣線條較模糊，細部也較難被看到。

實用的參考資料

照片是最不受時間限制的參考資料，但如果可以的話，儘量參考真的植物和花朵，才能觀察到質感與紋理。

▼ 視角和縮放

　　畫面中視角的位置可以由你隨意決定。一般的視角是在靠近畫面中央，或是中央略偏上或下的位置。但視角若在畫面偏上方，所畫人物就要比一般小一些。反之，視角偏低時，人物就較大些。

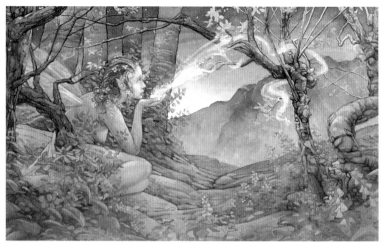

▲ 神秘美感透視法

　　虛幻或神秘的透視是另一種營造三度空間效果的方法。水氣和煙塵可營造出薄紗的氣氛，因此，遠處物體和風景的細節會較不清楚，且色彩較淡較冷，色調對比也較小。要營造向後退的距離感，只需在前景處用較強的暖色調，而背景則是用稍弱或較不飽和的色彩即可。

構圖

　　在構圖時，可先設定好場景再畫入人物，或是先畫好人物，再配合人物設定其場景。不論哪一種方法，精靈都必須要是畫面中的焦點，因此精靈的位置也需優先考量。將主角畫在畫面中央略高略低或是偏一方的位置，儘量避免放在正中央。

　　如果畫面中有許多精靈，也避免將之並列在同一線上。較好的構圖是用大小不一的精靈或加入其他物件，來取得畫面平衡。而讓精靈重疊也是營造其相互對應關係的好方法。

▼ 依透視而縮短線條

　　依透視而縮短線條是透視對人物的另一種影響。越靠近畫面前方的物體不只看似更大，有時高度卻也相對減少。比方說，若一個人面對你坐在椅子上，物件便會縮短成原本約一半的高度。可以將手臂伸直，用鉛筆量出其中一部份和身體其他部份的相對位置關係，來抓到正確的透視。

形體

　　在作畫時試著先觀察所有物件的大約外型，而非特定元素或人物，且先運用這約略的外型來營造生動平衡的畫面。同時將主要型體之間、單一物件與畫面邊緣間的抽象空間具象化。這個空間也是所謂的負空間，對構圖而言十分重要。試著讓畫面上的正負空間有交互作用，但避免對分的情況，讓負空間的大小更多變化。圍繞在不同尺寸與形體間的小量負空間，如人體軀幹與手臂之間、植物莖與莖之間的空隙，可以加強視覺刺激，讓觀者的視線快速的瀏覽過。

轉移草圖到畫面

當你滿意手繪草圖而想將它轉移到畫紙上時，可徒手再畫一次或描到畫紙上。倘若在沒有影印設備的情況下，想放大較小的草圖或照片，可在草圖和畫紙上，分別畫出等數量的格子，再一格一格的依比例位置複製圖形到畫紙上。

▲ 平衡與動線

要經營一個理想的構圖，每一個物件都要在型體、色彩、或調性上相互協調。比方在頭飾上的不規則圖案，可和長而尖的樹相呼應，而衣服上明亮的色彩可重複出現在花朵上，以連接畫面中的不同區塊。但這些呼應與平衡必須是隱約且微妙的，要避免在畫面中重複完全相同的形狀和色彩。

營造一個完美的動線也是十分必要的，它可抓住觀者的視線並帶領之邀遊在畫面裡。動線可用多方向的線條來連結不同區塊，也可用單一或群體人物的所在位置來表現。擺在畫面正中央的人物看起來會稍嫌呆版，倘若其位置在畫面上半部，則會予人飄過空中的感覺，且視線會自然而然的跟著它。若要呈現正在跑或跳的人物，可將之畫在中央旁邊的位置，以空出它可移動的視覺空間。

▲ 發展主題

先為主角和配角畫許多不同編排位置的草圖，為求構圖的完整，用線條、調性、和色彩來做一連串的習作。

在背景草圖中加入人物

將單一人物或群體人物畫入現成背景時，可先將人物畫在描圖紙上，或是將畫有人物的紙沿邊緣剪下，放在畫面上移動，以找出最適當的位置。倘若是結合各種不同的照片或速寫，也必需用色調、圖案、色彩和相同視角來使其有一致性。重疊這些物件，讓部份前景物件延伸至中景，而中景物件也向前後延展，來營造有深度和一致的視覺意象。

奇妙的動態

用流暢的線條來呈現動態遠比直線好，因筆直的線條給人機械般的呆版印象。觀察風中搖動的花、葉、衣服與布料，來幫助動態的呈現。

角色發展定位

首先，要確認哪一類精靈是你想描繪的，優先考慮主角的特性—是天真無邪的、友善的、淘氣的、麻煩的、甚至是古怪的？角色定位的同時，也考慮精靈的住處，他們吃的食物，如何活動。這些在精靈世界中都扮演十分重要的角色，也支配著精靈的外觀。

在發展角色之初，先做一系列的草圖，並讓想像力帶領你畫，感受各種不同的可能性。這也是為什麼平日勤於寫生會如此重要了，想像力會隨著觀察與動筆的過程而淡去，但寫生有助於漸漸的累積各種視覺可用元素，讓你逐一發展。

善與惡

在一幅圖畫中，角色和氣氛可用很多方法來傳達，包括亮暗面的平衡，色彩和型狀的選用，和外型的縮放。色彩對情緒有強烈的影響。一般而言，三原色用在高昂和精力充沛的地方，而淡且柔和的色彩予人年輕天真的印象。較暗的調子和重度混色則傳達出邪惡且不詳的氣氛。

形狀對角色設定而言也很重要。比方說，圓滑的形狀和曲線予人年輕幸福的感覺，而稜角、尖銳、鋸齒或有尖角的形狀象徵了危險與邪惡。試著在畫面中重複且呼應某些特定形狀或視覺特性。如釘狀物可遍佈整個角色—臉上，頭髮，髮飾，翅膀，雙手，雙腳等處。

人物外型

你可以隨意的變化人物的各種型體和基本比例。正常的人物造形是以頭部做為整體比例的計量標準—站立的人身體比例約為七個半的頭部高度。有許多方法可

善良之於邪惡

善良與邪惡的感覺可在畫面中輕易的用色彩來傳達。較深的色調如黑色與暗紅暗示著邪惡，而淡且柔和的色彩則是代表純潔善良。

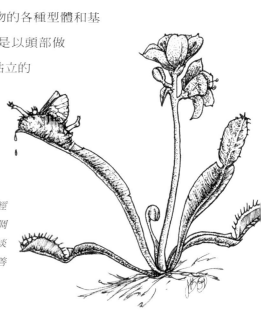

對稱的特徵

根據標準的臉部比例，加上精靈的一些特質如翅膀，你也可創造出一個看似迷人的空想角色。

臉部特色

一個具有強烈特質的人物必須以其他相似的特徵來平衡，比如深邃的雙眼或是大又圓的鼻子。

用來變化或縮放人體的基本比例，比方說把頭部放大，身體延伸或變矮變胖，或者是手腳變細變長。但謹記一點，無論你是如何將人物縮放變形，看起來都要是合理的，如雙腳必須是要能支撐身體重量的。

頭和臉

臉型有各式各樣的變化，但基本比例卻大同小異。眼睛位置大約在頭頂上方到底端下巴間的一半，而耳朵的上方對齊眼睛上方、耳朵下方對齊鼻子下方。你可以用誇張的球體或瘦長的臉來變化整體外型與比例，亦可只誇張上半部或下半部的臉。

所畫精靈在精靈世界中扮演的角色—他的生活習慣和居住的地方，也是需要先構思的。住在地底下的精靈和住在水中、空中或彩虹國度的精靈，型體的特徵一定

有所不同。試著用人物造形的特色來表達其個性，而非只仰賴臉部表情。年輕天真的個性最適合用簡化的外型與較淡的暗面色彩來表現；而年長或具威脅性的角色則適合色彩較堅實的暗面，來營造較沉重、深陷或較誇張的人物特徵。

兒童的頭部

兒童的頭身比例會較成人來的大，身體大約只有五到六個頭部高度而已。越小的兒童頭部比例也越大。

眼部

眼睛是人物的靈魂,因此除了眼睛外型之外,也同時要特別留意其間距和與眼窩間的關係。眼睛大小也暗示了所畫角色的生活方式,好比說住在地底下的精靈會有一雙特別大的眼睛,好讓他們在黑暗中看的更清楚。試著用不同的方法和深淺來描繪各種眼睛的形狀,圓的、斜的、或是下垂的。亦可畫眼睛閉起的連續動作,看看越低垂的眼皮會給人物什麼樣的情緒變化。

▲ 髮型和頭飾

髮型對於建立角色個性,暗示精靈的身分和習性而言,非常重要。髮型可能是澎鬆捲曲波浪的,長且飄垂的,尖銳的,或蜿蜒蛇狀的。也可以將花,小樹枝,或是水果與頭髮交織在一起。所有和精靈相關的東西如豆莢、花瓣、葉片、貝殼、或蕈菇,都可以用來當作帽子,或是成為精靈頭飾上的精巧設計。髮型和頭飾造型有數不盡的可能性和變化。

鼻和嘴

在畫鼻子和嘴巴時要考慮到與整體臉部輪廓和其他特徵的相互關係。先把鼻子想像成簡單的三角形,再用這基本型來做變化,小而尖的,外翻的,寬又圓的,或是長且鷹鉤的。嘴型,是臉部器官中最具動態的,它傳達了角色的情感和心情及動機。向上升的嘴型表現一種友善和喜悅的心情,反之,向下的嘴型則反應了壞脾氣或是猜疑和不喜歡。

▼ 手與足

手掌和足部是可以扭曲更改的,或許可將之畫成爪子,拉長手指和指甲,並誇大關節部分。但必須要先了解關節的基本結構和形成,因此可以不同角度來素描自己的手和腳,來做關節的練習。

要畫出一個協調且逼真的角色,除了掌握手與足的一致性,同時也需考慮到它所需負載的重量。如果人物的身體很大而雙腳是細長的,那就必須延伸腳掌以達到人物的平衡。

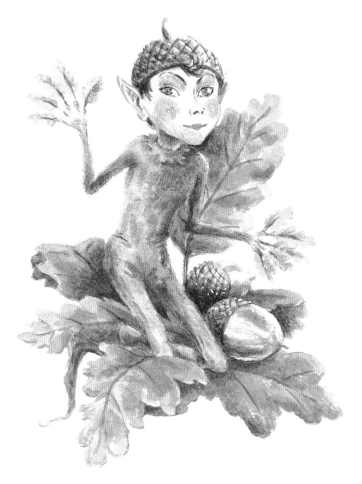

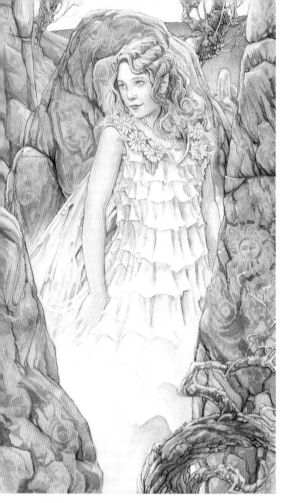

衣料

衣料會呈現出人物形體輪廓，它會隨著人移動的方向而擺動，可用來表現人物移動的姿態。

服裝

　　速寫不同年代的服裝是很實用的靈感來源，不只可直接拿來使用，更可以作為設計精靈衣著的基礎。先設定好會使用的衣料材質，因衣料有非常廣泛的選擇變化，其不同特色也影響作畫所用的技法。

　　可在每一個皺摺的暗面加上陰影。材質輕的棉和絲會依著人物輪廓而產生許多細小皺摺，因此陰影要稍淺。天鵝絨和毛料等厚的材質則有較少且較深的皺摺，也需要用比較重的陰影讓它看起來較具份量。

　　在畫花仙子時，先觀察花瓣和葉子的基本形狀，再用這些元素來發展其衣著或是增加細部花紋。也可以把精靈藏在某些

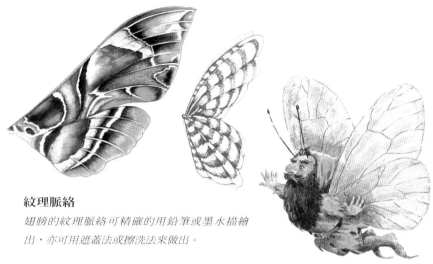

紋理脈絡

翅膀的紋理脈絡可精確的用鉛筆或墨水描繪出，亦可用遮蓋法或擦洗法來做出。

花或特定場景裡，以呼應花與花瓣的色彩形狀，而花瓣的脈絡與葉子的葉脈也可重複或稍微呼應翅膀的紋路。

翅膀

　　翅膀的造型可取材自蝴蝶、飛蛾、蜻蜓、蝙蝠或花與葉等自然界生物。可直接用上述的自然造形，或是依此而改造成精細且擴大的、舊且邊緣不規則的、有稜有角且尖的翅膀。精靈的翅膀常常是畫面中的主要特徵，在構圖上也十分重要，因此，要依據身體來考慮翅膀的位置，而不完全對稱的翅膀會讓畫面看來更生動。

輕盈的翅膀

翅膀上的圖案可用隨性的濕融法來畫出極佳效果。

第二部
精靈指南

換畫筆爲魔杖，讓我們進
入住滿自然之守護精靈、
頑皮醜小鬼、小精靈與水
之精靈的奇幻世界裡。這
部份的圖示美得讓人驚
艷，各種不同姿態的精靈
不僅可讓人模擬，更讓人
靈感湧現。在精靈的世界
裡有大地精靈、邪惡妖精
以及助人精靈等。透過七
個步驟教學，學習者可簡
單的循序漸進並畫出迷人
的精靈。

「艾根」Egan, by James Browne

自然界的精靈

精靈喜愛樹林裡的寧靜或喧鬧城市裡的
草地。他們關愛所有的自然事物，無論
是最小的花朵或是最兇猛的森林
猛獸。

拂曉精靈 ✳ JAMES BROWNE（下圖）

　　多節樹幹相互纏繞，褐色的柔和線條正好
與淡淡的一層水彩吻合。上色前先用鉛筆輕描
出精靈與構圖。最後再以半透明的白、黃赭色
水彩刷出乳白色的皮膚色澤，天上的群星圍繞
以及構圖前景的小花。

玫瑰精靈 ✳
MYREA PETTIT（左圖）

　　畫家的小女兒是畫中的精靈。他
先用水彩筆筆尖刷上淡淺色彩，之
後再塗深。用刮刀調和色彩或修飾小樹葉的
葉脈，最後再以白色突顯頂端的顏色。

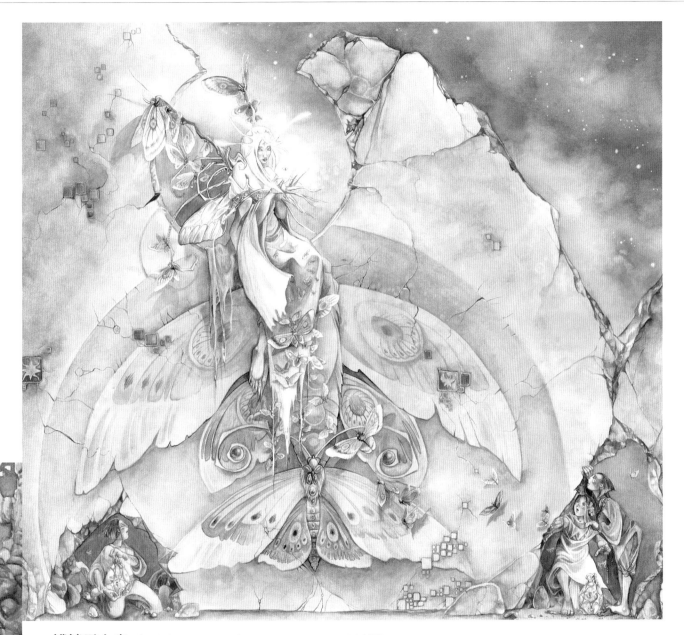

蛾精靈女皇 ✳ STEPHANIE PUI-MUN LAW（上圖）

本圖凸顯有機顏料的觸感，利用線條與捲曲形狀塑造蛾的中心基調並展現蛾精靈女皇的微妙背景。淡雅透明的色彩輕刷紙上，透過白紙依稀可見。以紙巾輕拍在鈷藍的顏色上好讓微亮的雲彩掛在天邊。

雨精靈 ✳ MARIA J. WILLIAM （右圖）

花瓣上的雨滴透露出真實的、縮小比例的精靈世界。花蕾尖端的雨滴好像一雙眼睛。以灰白為底畫出錯綜複雜的彩色花瓣紋路與纖細的翅膀，而頭髮的質感則是在淡雅的水彩底色上，加上色鉛筆的筆觸。

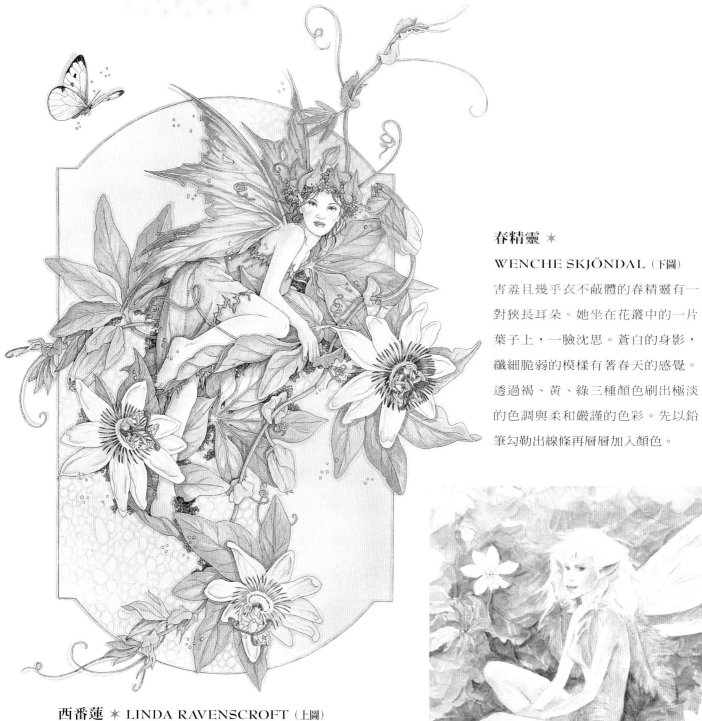

春精靈 ✳

WENCHE SKJÖNDAL（下圖）

害羞且幾乎衣不蔽體的春精靈有一
對狹長耳朵。她坐在花叢中的一片
葉子上，一臉沈思。蒼白的身影，
纖細脆弱的模樣有著春天的感覺。
透過褐、黃、綠三種顏色刷出極淡
的色調與柔和嚴謹的色彩。先以鉛
筆勾勒出線條再層層加入顏色。

西番蓮 ✳ LINDA RAVENSCROFT（上圖）

快速成長的西番蓮讓人聯想到傑克與豆莖的故事。西番蓮的可
愛白花與纏繞的葉柄，將植物精靈點綴其中是一幅美麗的圖
畫。明顯的新藝術派畫風，構圖均勻，精靈與三朵花的交叉佈
局，右上方的藤蔓與左上邊的蝴蝶劃分極其均等。用防水的黃
褐色顏料描邊，以濕融法畫背景，而精靈和植物的細節部份則
是以重疊法來畫成。

露珠精靈 ✳ JAMES BROWNE（下圖）

　　看到露珠就想到精靈，沒有露珠精靈無法生存，露珠是精靈衣服上的鑽石。圖中的優雅精靈正在拾取樹葉上的露珠。淡綠與淡黃的明亮色彩表現出精靈的天眞無邪，她站在春天的晨曦中。晶瑩剔透的露珠之立體感是以細心營造的陰影與反光來呈現，而黃褐色墨水線條則讓臉部表情更加清晰鮮明。

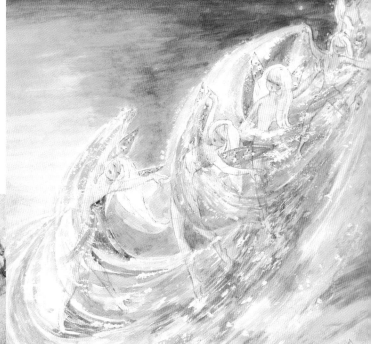

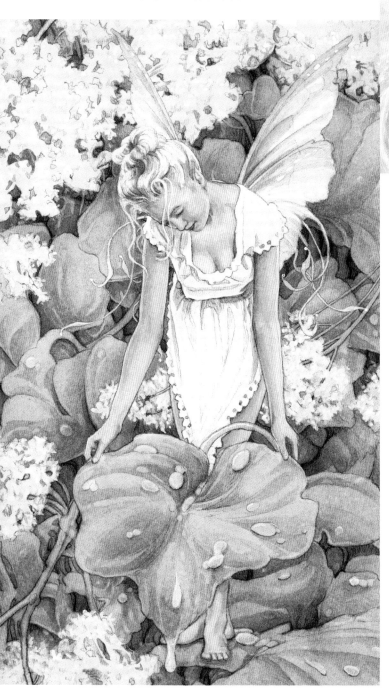

水精靈之舞 ✳ ANN MARI SJÖGREN（上圖）

　　五位活潑的水精靈在跳舞，她們濺起透明的泡沫與水花四散的波浪。強而有力的筆法畫出波浪的形狀，淡彩表現出精靈的動感，充滿生氣、栩栩如生。

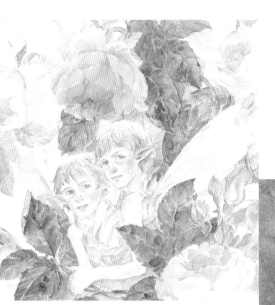

玫瑰園 ✳ WENCHE SKJÖNDAL （左圖）

圖中的兩位小精靈是畫家的年輕朋友。玫瑰花是在公園所畫的素描。躲在花叢中的精靈凝視著我們，想把我們誘惑進他們的神秘世界裡。本圖畫得極為仔細，並以重疊法呈現，更用留白或淺色突顯構圖。

愛 ✳ JAMES BROWNE （右圖）

多愁善感的精靈衣袖上印滿了心的圖案：當初的構圖是為了問候卡所設計。想像她年輕的臉上是拂曉的初戀。她是剛接到一大束粉紅玫瑰花嗎？她會轉送給愛慕者嗎？柔和的背景以褐、粉紅以及綠色色調透過濕融法來加以突顯。精靈的造型極為細緻，畫家也強調了她翅膀、頭部與手臂微妙的飄逸感。

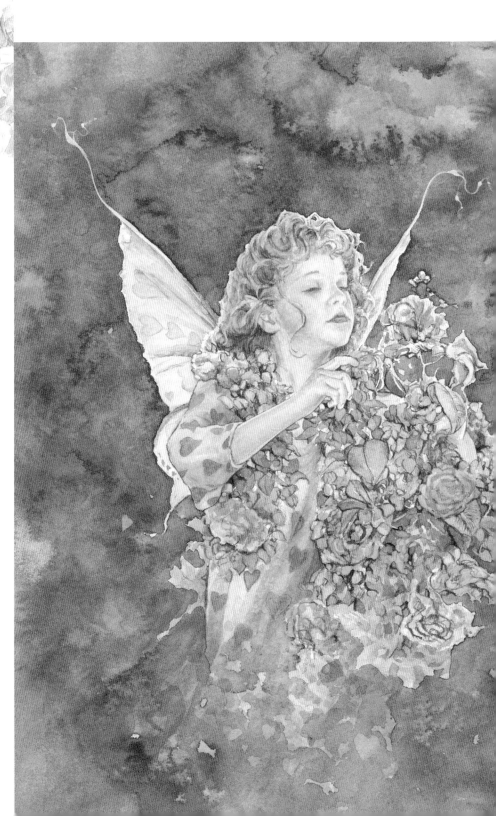

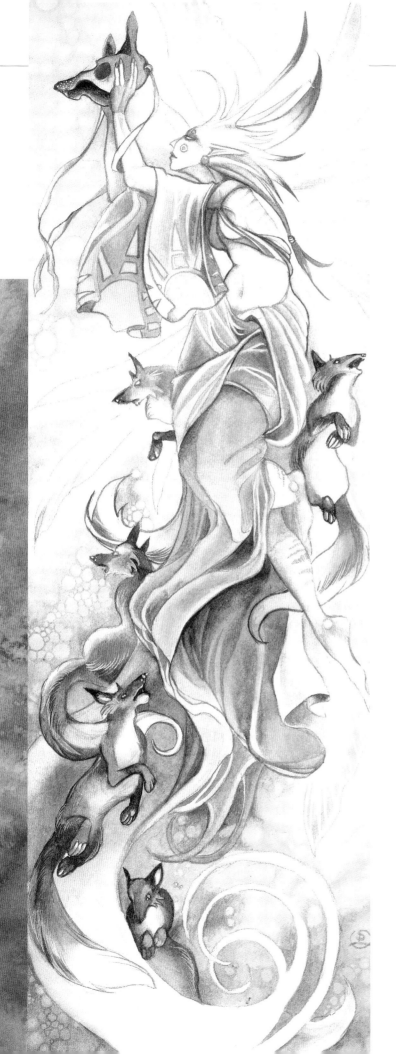

狐仙 ＊STEPHANIE PUI-MUN LAW （左圖）

向上飛的拉長垂直格局給人盤旋的感覺。跳躍的狐狸與流動的曲線將我們的焦點帶到最上方。狐仙正拿著一個狐狸的面具，具質感的背景圖樣是以刷上薄薄的一層不對稱的嚴謹淡彩表現，擦洗掉局部小區域，並以深色描邊來突顯這些小圓點。留白的部分則是直接保留紙張的底色，並未使用任何的白色顏料來處理。

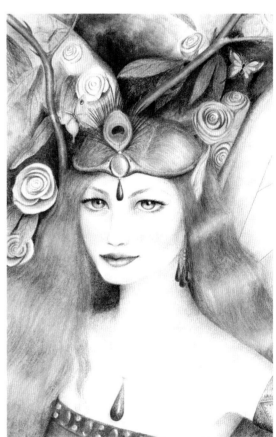

野薔薇 ＊ KIM TURNER （上圖）

野薔薇精靈注視著我們，這是一幅很美的肖像畫，一幅特意營造出來的畫像。整體效果柔和美麗卻表現出野薔薇的強烈果決個性。透過重疊法處理留白，以水彩畫出細部，而水溶性色鉛筆則用來描繪細部。

主要精靈：花之精靈

在古老的傳說中敘述精靈由花所生，因此花與精靈的關係十分密切。很多人仍相信精靈幫花成長。他們在花叢中穿梭，確保春天來臨時，百花盛開，四季如常運作。自維多利亞時代至愛德華七世流傳至今，許多知名插畫家為每一朵花配上一位特定的精靈在照料，而這些精靈都以他們照料的花之花瓣與葉子當做衣服穿在身上。

印花布衣服

✳ 將植物穿在身上。用花瓣與葉子層層疊疊串出裙子，種子串成上衣，蓬鬆的蒲公英種子或接骨木花都可以當領子，橡樹子、松果、雛菊或對折的葉子也都可以拿來當帽子戴。

樹跟花

✳ 每位花精靈都有自己的樹與花。樹枝是他們的鞭韆，種子是他們的皮球，而花朵是他們的洋傘，他們整天都生活在花香裡。畫精靈時可以想像他們所屬的植物特色。

拇指精靈

✳ 花精靈時常單獨出現或是一群玩在一起，他們大都是拇指精靈。可以畫他們站在花上，樹葉或樹枝中間，並可點綴露珠、蝴蝶或其他昆蟲家族好讓畫面看起來更活潑。

園丁精靈

✳ 花精靈是精靈世界裡的園丁。所以可以畫他們在照料植物，用小小的水壺在澆花、耙地、鋤草或播種。也有人相信清晨的露珠是他們灑的。

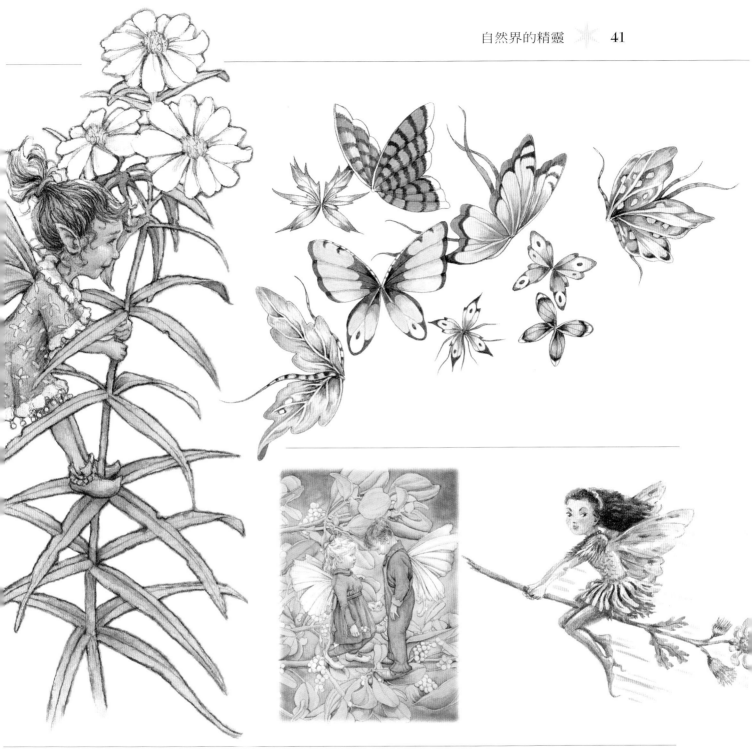

翅膀

✳ 翅膀代表花精靈的類別。有柳樹葉翅膀的是柳樹精靈，有花瓣翅膀的是花瓣精靈，因此也有秋葉精靈、葉骨精靈、蝴蝶精靈以及蜻蜓精靈等。精靈所代表的花或葉的顏色都可以畫在他們的翅膀上。

男精靈與女精靈

✳ 男精靈通常是圓臉、個性較粗魯、調皮搗蛋；喜歡穿長度及膝由樹葉與多彩花瓣做的上衣配長褲。而女精靈一般都很優雅，很女性化，不過常常鬱鬱寡歡。不是所有的花精靈都有翅膀，這也無關性別。

花園遮蔽處

✳ 花精靈分別住在不同的地區，在城郊人工培植的庭院裡，在充滿罌粟花、矢車菊的曠野或草地上，或是在陰暗林地的藍鈴中、白頭翁與野紫羅蘭裡。他們偶而也會藏身在果園裡。

主要精靈：樹精專雅

只有在人煙稀少、與世隔絕的地方才看得到樹精。每位樹精都有自己的樹苗，並與樹結為一體。過路人因此只能看到纖細優美的一棵樹。樹精跟她的樹通常都是生命共同體。如果樹倒了，她也會死去。每當滿月的時候，所有的樹精都會趁著月光在林地上跳舞。有牧羊人曾經聽過她們銀鈴般的笑聲。

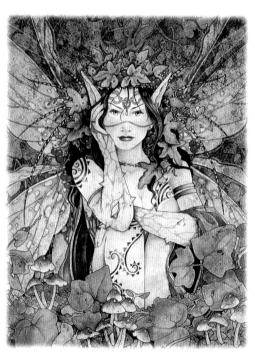

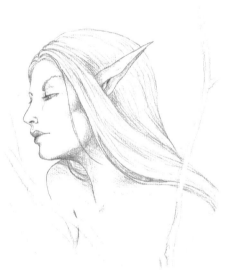

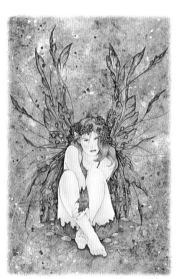

樹的自然精靈

★　樹精「專雅」是樹的自然精靈。她們大都非常女性化、年輕並且孤獨。她們的衣服由樹皮與葉子做成。項鍊由種子與項鍊串成，而樹葉以及嫩枝是她們髮瓣上的裝飾。

樹葉與樹枝

★　自然精靈和她的樹合為一體。她的膚色蒼白像脫皮的樹皮，光滑的膚質有著木柴的紋理，柔軟如絲的頭髮像葉子一樣鮮綠或亮如褐色堅果。樹精的身材高大修長，卻也柔軟輕柔如樹苗一般。

樹精的類別

★　樹精有許多種類：梣木樹精保護梣木，果樹樹精保護果樹，脆弱的樹精住在橡樹裡，而月桂樹也有自己的樹精。特定樹木的自然精靈有分別住在石榴樹、柳樹、黑楊木、葡萄藤、榆樹以及櫻桃樹內的樹精。

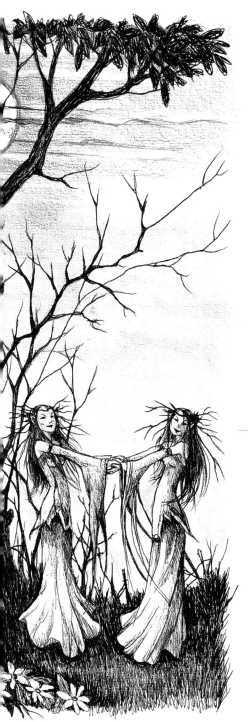

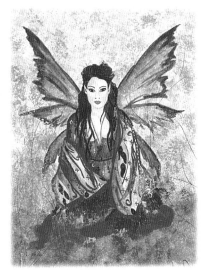

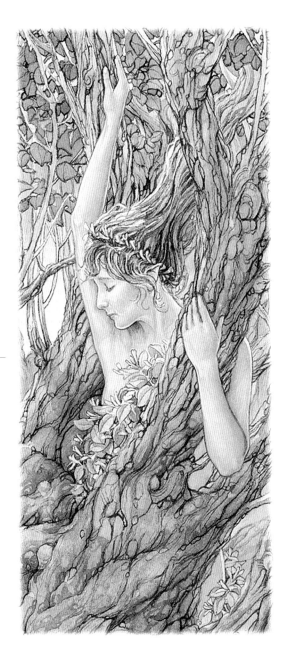

月亮的魔力

✳ 跟其他的精靈一樣，樹精「專雅」也無法抗拒滿月時月光的魅力。在黯淡的月色下，她們手牽手在森林的草地上旋轉。有時人類會不經意的瞄到她們，並愛上這些漂亮的精靈。

隱蔽的棲息地

✳ 樹精「專雅」是山神的女兒，也是森林的姐妹。她們住在森林的處女地，杳無人煙之處，在群山的側翼被保護的很好。她們不喜歡讓砍樹或破壞森林的人類所打擾。

脆弱的樹精

✳ 希臘神話裡的脆弱樹精是橡樹的自然精靈。她們的上半身通常會從樹腰處冒出來，而下半身則隱身在樹幹與樹根部。其他的樹精可以由長得像人的精靈中轉變過來並與樹木巧妙的合為一體。

主要精靈：自然之守護精靈寧芙

可愛的自然精靈「寧芙」守護著地球上的自然林地。像少女的她們美麗、高雅又深具魅力。她們的傳奇始自希臘神話。自然精靈有許多種類，有負責河流奔流，確保溪流凜冽清澈，照料高聳山峰，躲在椈木與橡樹中的樹精等。也有住在海裡的精靈負責保護水手不會發生船難。有時候樹精也會愛上人類，她們的兒子都是表現卓越的英雄。

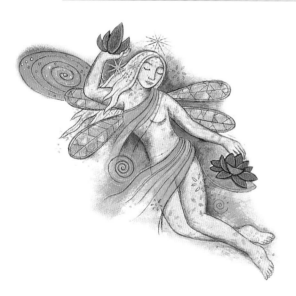 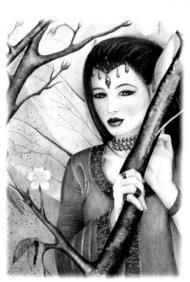 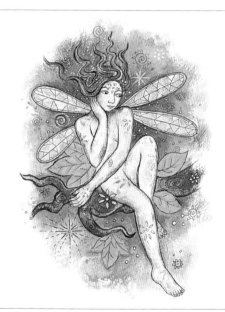

水中的自然精靈

✶　因著不同的住處她們的稱呼也不一樣。有住在清澈河流裡展現婀娜多姿魔力的溪流寧芙，有守護著水波漣漪的水神寧芙，也有的是住在大海裡海神的美人魚女兒—海中少女寧芙。

美麗的生物

✶　寧芙經常和人類結為連理。她們與常人無異，如果沒有翅膀，旅人或牧羊人永遠無法得知他們遇上的是絕妙的精靈，還以為是美如天仙的少女呢！

永不消逝的青春

✶　寧芙有著永遠的少女或是新娘的意思。雖然已經活了幾千年，她們看起來永遠都是少女的模樣。有著令人驚嘆的外貌、極為女性化並深具魅力。她們是月神在荒郊野外的朋友。

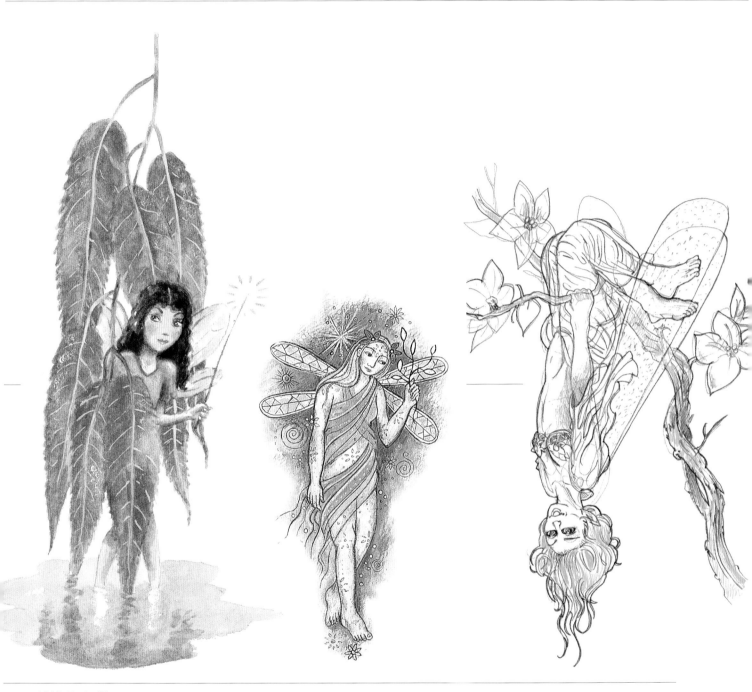

質樸的服裝

★　因著棲息地的不同，她們的服裝也各有特色。衣服都是以當地的材質所做。她們可能會穿上樹皮與樹葉，戴上樺木編的王冠；雲霧精靈會穿一身純白，而住在海裡的則會穿上一身藍綠並鑲上泡沫的滾邊。

傳奇的自然精靈

★　寧芙各有不同的職責，有的是神的助理、有的負責餵養宙斯的小孩、還有的負責吹動微風、持火炬在地底巡邏、照料沼澤或雲霧等。

保護者

★　身為自然界的守護者，寧芙照料所有的動植物。而樹精則負責看管樹木。希臘神話裡太陽的女兒是亮光精靈，她們照料神聖的牛群；而羅馬傳說裡的精靈則守護著羊群。

主要精靈：水之精靈

由小溪到大海都有水之精靈駐守，他們也貯藏失事船隻掉落海裡的財寶。水之精靈會順著水流與船隻並行。記住：千萬不要污染水源，要不然他們會變成醜陋的綠牙妖怪，突然下起暴雨把你淋的濕透，或推你下海去。不過如果他們喜歡你，他們就會變成可愛的金髮少男或少女演奏精靈音樂來取悅你。

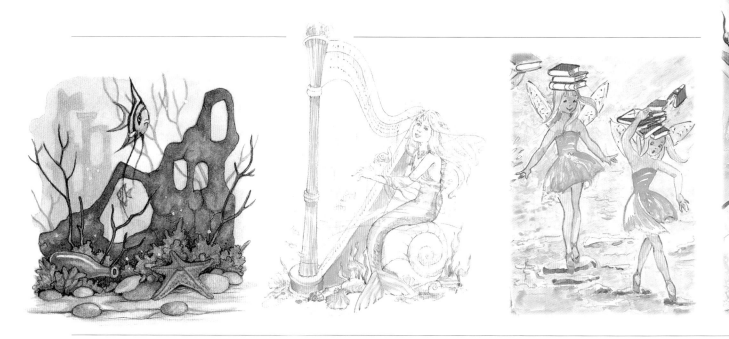

水王國

★　在安靜的深海裡，水精靈伴著魚群（螃蟹、龍蝦、章魚、海星等）過活。他們騎著海馬或駕著貝殼馬車，跟著海豚四處巡邏並且放牧海裡的白馬與牛群。

音樂精靈

★　所有的水之精靈都有音樂天賦。他們不但歌唱的好（跟美人魚一樣好聽），彈起豎琴或拉起提琴來也會讓人為之動容。他們坐在岩石上唱歌或彈琴，想要迷惑水手以及愛人並帶他們進入水的王國裡。

海洋精靈

★　海洋精靈看起來非常像人類，只不過經常是溼漉漉的樣子。她們其實長的很像美人魚。有時候可能是赤身裸體，有時候是穿著綠或藍色上衣。女性水精靈常頭戴貝殼與珊瑚做的王冠，頸戴珍珠以及琥珀串的項鍊。

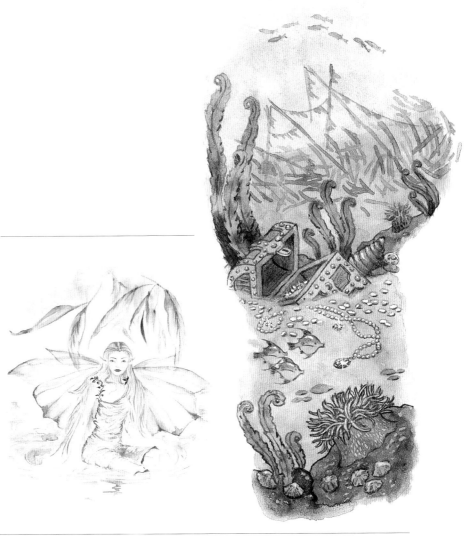

伴侶

★ 水精靈是所有水底世界居民，像魚群、海龜、海豚等的朋友與保護者。他們住在井裡、池塘、瀑布、湖泊、溪流與河流裡。而海精靈則住在海底的洞穴、岩洞、沉沒海中的城市與波浪底下。他們的房子由珊瑚以及水晶所蓋出，街道是金銀、貝殼與琥珀所鋪成。

蒼白的身影

★ 有些水精靈好像鬼魂，他們身披上昇自湖泊或河流的雲霧，出現在晨曦之中。他們都很漂亮，有著一頭白或綠或金色的頭髮。皮膚通常泛白或帶綠，因為大部份時間他們都待在水中。

珍寶

★ 掉落在水中失事船隻的財寶都屬於水之精靈的。只要看到閃閃發光的物件他們就會去找海底的沉船。帆船的巨大桅杆，生鏽的輪船以及摩登的班輪全都淹沒在沙中。魚群在船的舷窗游進游出。

太陽花精靈 *by Myrea Pettit*

圖中的精靈是畫家的年輕姪女。本圖是參考她坐在樹上的相片而畫成。通常小朋友如果正好適得其所，看起來都非常的自然。看著相片畫圖比較容易。千萬不要讓小朋友搔首弄姿，他們玩耍時的姿態最自然不過了。

1 精靈姿態可隨意調整。先用鉛筆在防暈墨的紙上輕描外型，之後再畫翅膀。如果翅膀不好畫，可以參考蝴蝶的翅膀或太陽花的花瓣。接著描繪精靈的手腳、耳朵、頭髮與衣服。不滿意就用橡皮擦掉修改。

2 如果造型已大體畫出，接下來便可用墨水輕柔但有把握的描繪出精靈的臉部、衣服與手部。因為精靈是坐在向前彎的太陽花上，應注意花瓣的捲曲彎度。

所使用的顏色

鎘黃 *Cadmium Yellow*	黃赭 *Yellow Ochre*
檸檬黃 *Lemon Yellow*	焦茶 *Burnt Umber*
茜素紅/暗紅 *Alizarin Crimson*	黃棕 *Sepia*
樹綠 *Sap Green*	

3 以墨水描細邊，先不處理臉部、手部與手指的部份。必需用防暈墨的紙，否則顏料會相混。用紙膠帶蓋住臉部、手部與手指的部份，避免被黑色弄髒。用墨水筆慢慢的、平穩的上色，小心不要畫壞了，因為顏料是擦不掉的。如果真要擦掉，只能用尖銳的刮刀，但小心不要刮破紙。把畫好的構圖影印到水彩紙上，再著色即可。影印草圖的好處是水彩不會和墨水相混合。

4 精靈的翅膀是本圖的焦點。輕輕塗上一層用鎘黃與檸檬黃混色的底色，先把纖細透明的翅膀畫出來，慢慢塗深，展現其形狀與明暗，最後再畫出翅膀脈絡。

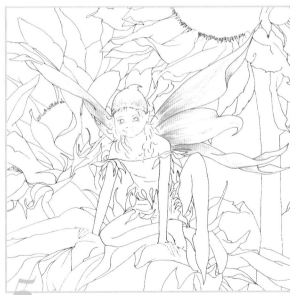

5 用底色畫帽子跟膚色，明暗最後再加以強調。

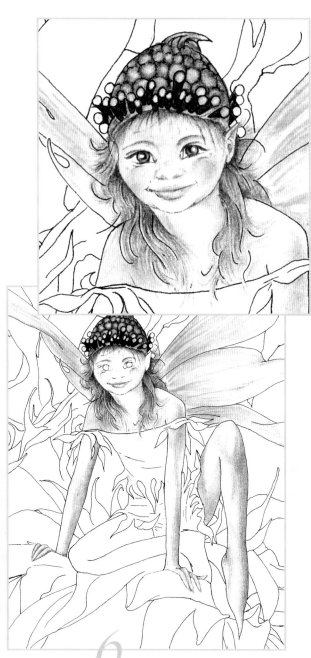

7 精靈的雙腿是用樹綠畫出並以焦茶色
強調明暗度，且突出亮度的部份。用與帽
子及翅膀相同的顏色來畫衣服。焦茶色的
明暗度仍應加重。

6 逐步描繪出頭髮與面部的表情，
用茜素紅加上深紅色顏料突顯嘴唇與
兩頰。用黃棕色畫出種子結球做的帽
子，再用樹綠與赭黃相混的底色來畫
底部。

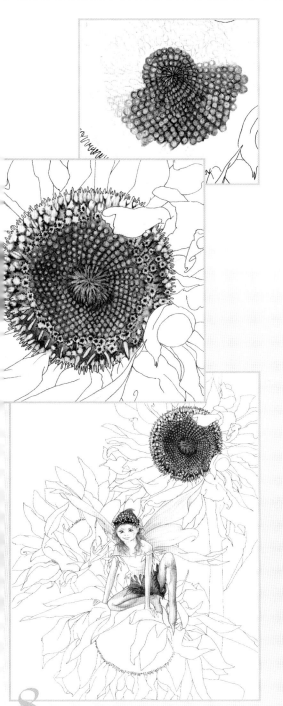

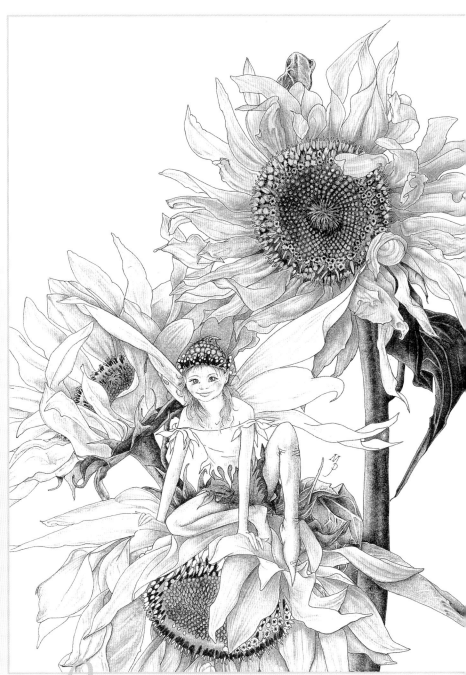

8 用鎘黃色輕輕畫出太陽花的花瓣與花心，未成熟的種子以樹綠畫出並用赭黃與黃棕的混色來呈現每粒種子。保留中間種子結球的螺旋圖案。以赭黃色及焦茶色凸出花瓣的明暗度。注意光的角度，光的閃爍會影響花瓣的明暗色澤。

9 太陽花的造型現在已經完成。用樹綠、赭黃與焦茶等色描繪太陽花的葉柄、萼片以及葉子。最後再加強明暗，並以削尖的水溶性色鉛筆畫出花瓣和葉片的細部。

躲貓貓精靈 *by James Browne*

本圖是透過觀察大自然的植物與花朵，搭配模特
兒的相片以及畫家的想像力而畫出的。視角設在
上方，由上往下看，讓躲在巨大的花叢當中的精
靈更顯嬌小。利用水彩、沾水筆與墨水來繪成，
再用壓克力石膏粉突顯亮部。

2 用10號水彩筆將整張紙塗滿黃棕與靛
藍的混色（見17頁），趁紙仍濕時用紙巾吸
乾亮處的顏料以突顯精靈與花的亮度。

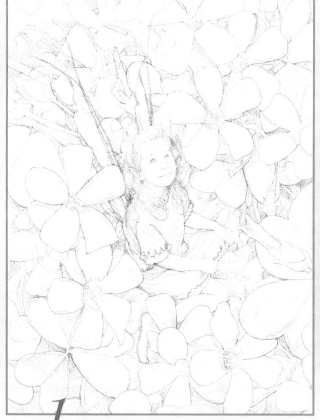

1 參考相關草圖資料加上想像力再畫出構圖。用
4H鉛筆將草圖畫到水彩紙上，包括頭髮、衣服與翅膀
等細部的描繪。

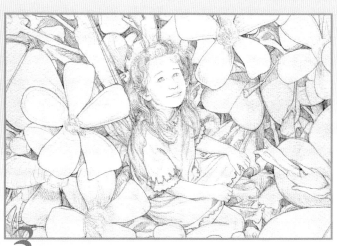

3 待顏料稍微乾後，用沾水筆與黃棕色墨水描出構圖中的鉛
筆線條，並做出粗細變化。如果墨水顏色太深，可用水稀釋，讓
它變淡一些。

所使用的顏色

鎘橘 *Cadmium Orange*	翡翠綠 *Emerald Green*
茜素紅/暗紅	胡克綠 *Hooker's Green*
Alizarin Crimson	樹綠 *Sap Green*
粉紅 *Permanent Rose*	焦赭 *Burnt Sienna*
淡紫 *Mauve*	黃棕色 *Sepia*
紫蘿蘭 *Dioxazine Violet*	靛藍色 *Indigo*
鈷藍 *Cobalt Blue*	白色壓克力石膏粉
藍綠 *Turquoise*	*White Acrylic Gesso*

4 用大號水彩筆在樹葉、花叢以及精靈間的陰暗處塗上胡克綠、藍綠色與焦赭色以顯出陰影。留下些許部份不著色以透出紙張的底色，如此一來，地面才不會有呆板堅硬的感覺。黃棕色的墨水會在水彩上滲開而造成自然的陰影。趁紙仍濕時滴入幾滴水滴以營造質感。

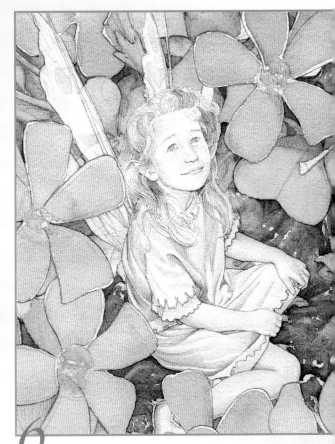

5 以大號水彩筆沾樹綠、深胡克綠與焦赭之混色輕輕平塗葉子的部份。黃棕色的墨水仍會在水彩上滲開。用粉紅、紫蘿蘭與藍綠的混色平刷花瓣。用紙巾吸乾在翅膀部份滲出的顏料。

6 用墨水描出精靈，沾溼0號水彩筆並以墨水描繪精靈的輪廓，頭髮、臉、下巴的陰暗處、衣服的縐褶與翅膀等。讓亮面更淺以彰顯陰暗處之對比。參考圖中精靈下巴的表現方式。如果墨水的顏色太過暖色色調，可趁紙仍濕時滴入幾滴藍綠色或靛藍色。

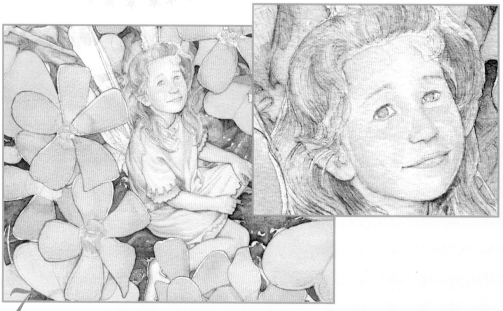

7 待顏料稍微乾後用2號筆沾鎘橘以及粉紅色來畫精靈外露的手腳與臉部。以濕融法（詳見18頁）沾鎘紅色畫下巴、鼻子、耳朵與手部等處。以鈷藍色畫衣服與鞋子，稀釋鈷藍色來畫翅膀。

8 用2號筆沾淡紫、靛藍與焦赭的混合色畫出花叢的陰影。讓色彩有柔和的外緣且自然地融和。用胡克綠與靛藍色描繪葉子，在花叢與葉子陰影的映照下突顯精靈。再用濕筆擦洗掉一些顏料以突顯葉脈及其亮度（見第23頁）。

9 以重疊法（詳見20頁）加上更多色層。由於水彩是透明的，在疊色之後，之前的明暗度與造型仍清晰可見。

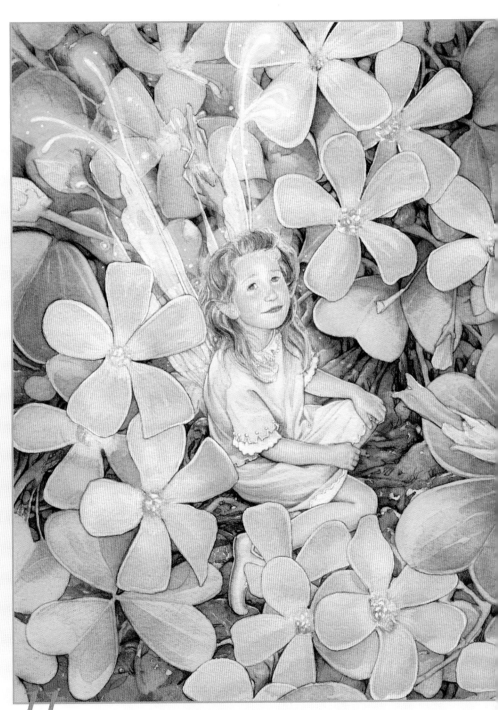

10 用2號筆沾更多黃棕色來畫地面的陰影，以削弱其他的鮮明色彩並凸顯細部。用同一枝筆沾些茜素紅、鎘橘、松石綠、玫瑰紅、淡紫色與翡翠綠來描繪精靈的造型，並以藍色與淡紫之混色加深衣服的陰影。用白色壓克力石膏粉強調亮度，並與水彩混合表現淡彩的效果，這樣可突顯翅膀末梢與花叢的中心部份。再以白色彰顯精靈的衣服以及翅膀。

11 在所有物件上再重疊一些色層，以石膏粉混合淡藍刷出翅膀，最後以白色石膏粉點出翅膀周圍若有若無的斑點─先用水彩畫出小斑點，再以較厚的稀釋過的石膏底粉(GESSO)圈出小斑點，躲貓貓精靈便大功告成了。

飄逸精靈

所有的精靈都難以捉摸，對凡人來說，他們是
不存在的。飄逸精靈不像那些不能飛離地面的
精靈，他們是更貼近靈性世界的精靈。

秋之舞 ✳ WENCHE SKJÖNDAL（上圖）

看著孩童在秋葉中嬉戲而引發本圖的構
想。在秋葉背景的襯托下，小精靈快樂的舞
著。畫家帶了幾片葉子回家作畫，以之作為
這個討喜的小精靈之場景設定。此圖中的精
靈描繪的十分仔細，而所用的色彩卻極為輕
柔，但動感與興奮卻夾雜其中。圖中央的葉
片之於其他葉片顏色深了許多，看起來栩栩
如生，而小精靈就在葉下盪著。

小精靈習作 ✳ JULIE BAROH（左圖）

兩位不同類型的精靈互相對望。他們的
比例與特色截然不同。大精靈正試圖安慰逃
離的小精靈。本來畫家的重點放在大精靈的
身上，不過透過顏色的運用與均衡的構圖更
突顯了兩位精靈的特色。

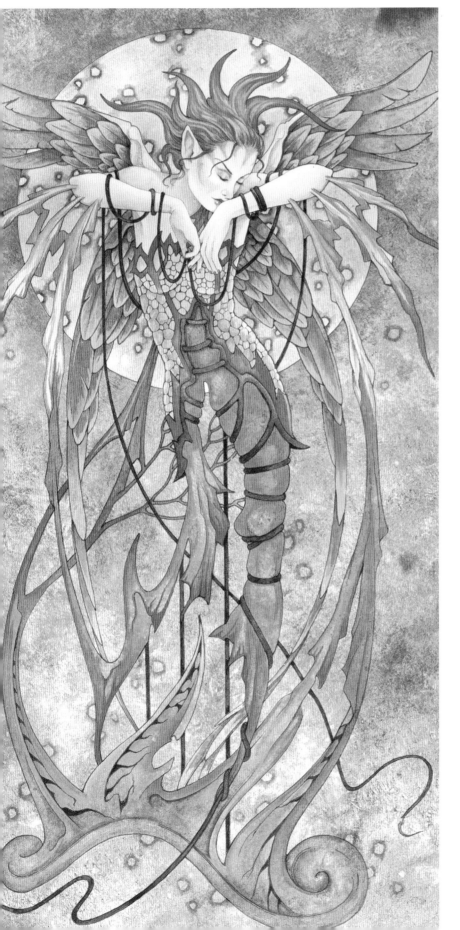

鳳凰 ✳

LINDA RAVENSCROFT （左圖）

　　傳說中的鳳凰重生於自燃的灰燼當中。本圖大幅度的曲線與畫面中三分之一上半的細部描繪，展現了熊熊烈火向上燃燒的感覺。畫家先以墨水描出構圖再上水彩。在塗繪下部份時先在外露的皮膚處蓋上一層防護膠膜，以壓克力顏料混合遲縮劑來顯出質感。最後再以墨水與水彩強調細部的描繪。

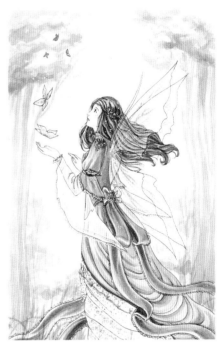

精靈女王布蕾恩 ✳

MEREDITH DILLMAN （上圖）

　　先用鉛筆描出構圖，再用沾水筆與墨水描繪細部。這幅色調淡雅的精緻畫作是以濕的水彩畫在乾的紙上來呈現，用柔和色彩處理畫面並適度的留白。以白色不透明水彩強調亮度與細部。柔和淡雅的樹突顯了精靈女王與她身旁飛舞的蝴蝶。

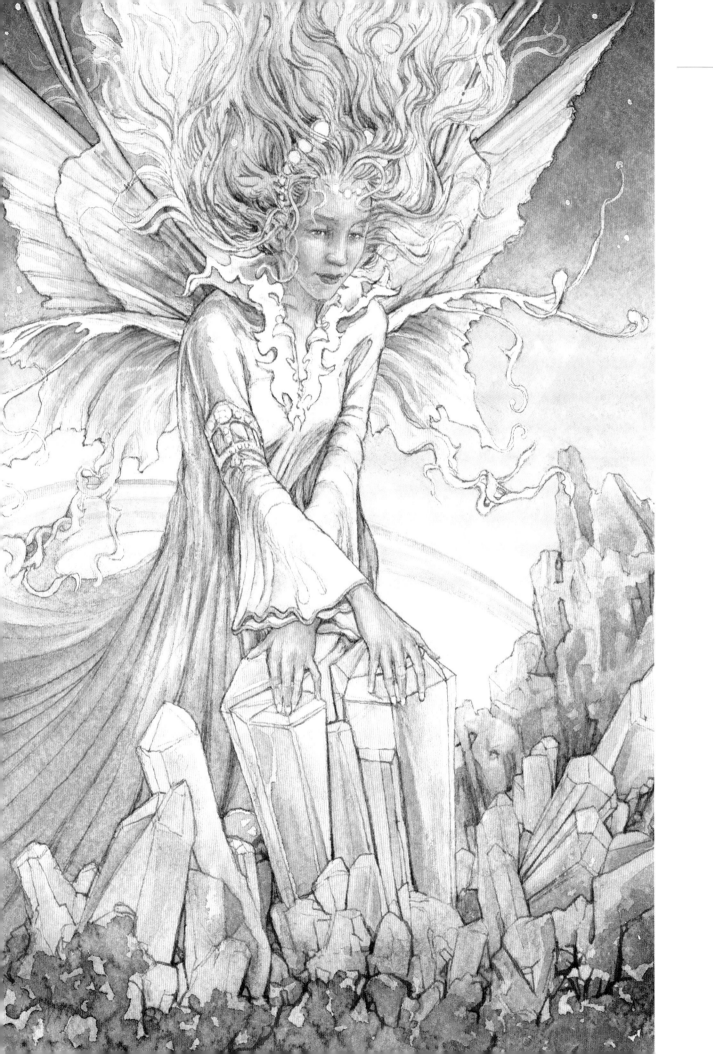

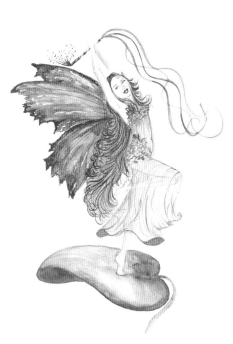

跳舞精靈多莉 ✳

MELISSA VALDEZ（上圖）

　　畫家喜愛的音樂給了他畫此圖的靈感。一雙巨大的翅膀如絲般在精靈身後隨著音樂舞動。先描出精靈的構圖再上色，用細筆勾勒出邊線，並加強暗面之立體感。以濕融法（詳見第18頁）輕塗一層，待稍乾後，以重疊法再上一層色。

彩虹精靈 ✳

JAMES BROWNE（左頁圖）

　　充滿魔幻的彩虹經常和精靈連結在一起。在進入精靈世界之前必先通過一道由彩虹精靈所駐守的彩虹橋。圖中駐守精靈的頭髮輕柔飛舞，纖細的翅膀極為飄逸。夾雜水氣與陽光的灰藍天空形成了彩虹。以防水的黃棕色墨水描繪精靈並以濕融法塗刷背景。精靈身旁較淡的顏色是趁紙仍濕時稍微擦洗去一些顏料的效果。

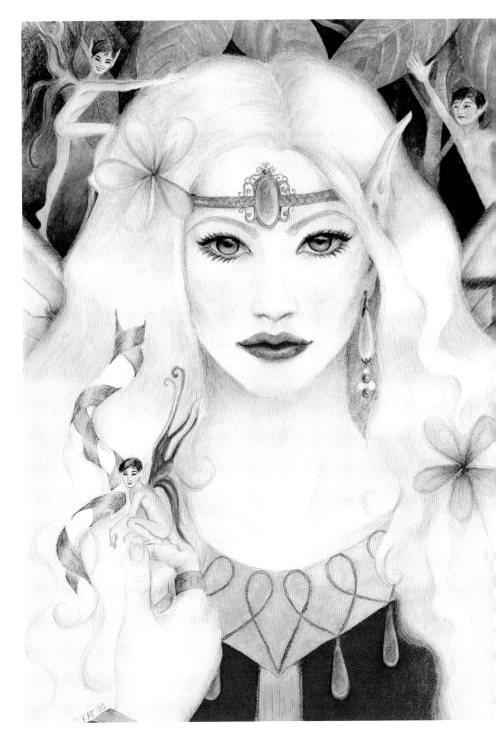

瑪蓓 ✳ KIM TURNER（上圖）

　　此圖是用水彩以及彩色鉛筆畫出輕柔發亮的顏色，頗有拉斐爾前派畫家的風格。瑪蓓是英國中部靠近莎士比亞故鄉精靈法庭的皇后。莎士比亞曾說瑪蓓可以在夢中實現人們內心的渴望，當她看穿愛人的心意時，他們在夢中就會陷入熱戀；當她飛過侍臣的膝蓋時，他們就會做謙恭有禮的夢；當她穿過律師的手指時，他們就會做跟費用有關的夢；而當她滑過仕女的雙唇時，她們就會夢到親吻。

氧氣 ✳ LINDA RAVENSCROFT（上圖）

由於空氣污染嚴重，畫家因此決定畫出新鮮空氣的珍貴。漂亮的空氣精靈「希兒芙」住在空氣裡。雙面構圖讓兩位精靈背對背，對等的兩圖有巧妙的相異之處，蝴蝶各在不同的方向飛舞，而樹葉與花朵的顏色也不盡相同。

月光精靈 ✳ JESSICA GALBRETH（左圖）

滿月時的明亮月色是精靈的最愛，通常也是在這樣的夜色中她們被人瞧見在陰暗的林間空地翩翩起舞。畫家用強烈的對比色彩與冷色調，來描繪圖中沐浴著優雅沈思的精靈的月色。以濕筆沾些藍色與紫色塗刷背景，再灑下大量鹽巴以呈現水晶般的質感。以均勻稀釋的藍色呈現精靈的衣服與翅膀，最後再以白色不透明水彩來強調亮度。

空中之舞 ✳

BRIGID ASHWOOD（下圖）

　　好像要飛出畫框的空氣精靈充分展現其動感。尤其是畫框左上角的蝴蝶、其下的蜻蜓與右下角的樹葉都已在構圖之外。空氣精靈的身體向前傾，似乎正準備快速的飛離我們。畫框的左下角與右上角極具裝飾性的設計更增添了許多趣味。

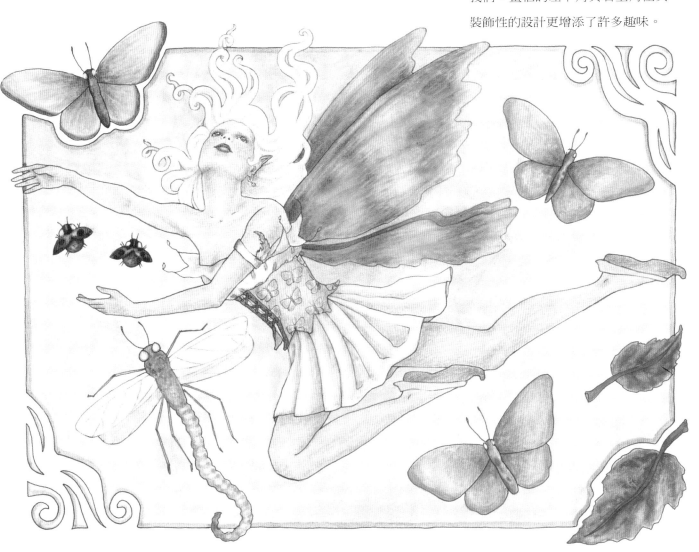

主要精靈：空氣精靈希兒芙

空氣精靈「希兒芙」完全住在空氣當中。她們乘著熱風盤旋而上並在山頂休息。對於沒有精靈慧眼的人來說她們幾乎通體透明，不過每當她們經過時，可以讓人感覺到有風吹過。如果你夠仔細，也可聽到微風低吟。希兒芙的名字是希臘文蝴蝶的意思。有些有著像蝴蝶的翅膀，而有的則是像鳥類的翅膀。她們有的身材高大，有的跟飛蛾一樣小。不過，都有著像鷹一樣鋒利的眼睛。

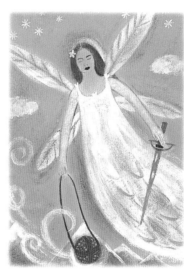

面部表情

★　希兒芙的臉狹長又削瘦，有一雙可以看穿人的鑲金邊黑瞳，像鷹或隼一般。精靈的衣服可以畫成像白天鵝羽毛般的蓬鬆或是像高雅灰鴿的羽毛。

飛行範圍

★　空氣精靈不喜歡飛的太低，她們喜歡山巔峰頂。因爲高可彰顯她們飄逸的氣質，而安靜也讓她們有機會發展創造力。

蝴蝶或羽毛翅膀

★　有些活潑的希兒芙擁有像蝴蝶或飛蛾般的翅膀，有些則有著極奇特的巨大翅膀。有的翅膀類似鳥類，像鷹的條紋翅膀、或鸚鵡的彩色翅膀或烏鴉的藍黑色閃亮翅膀。

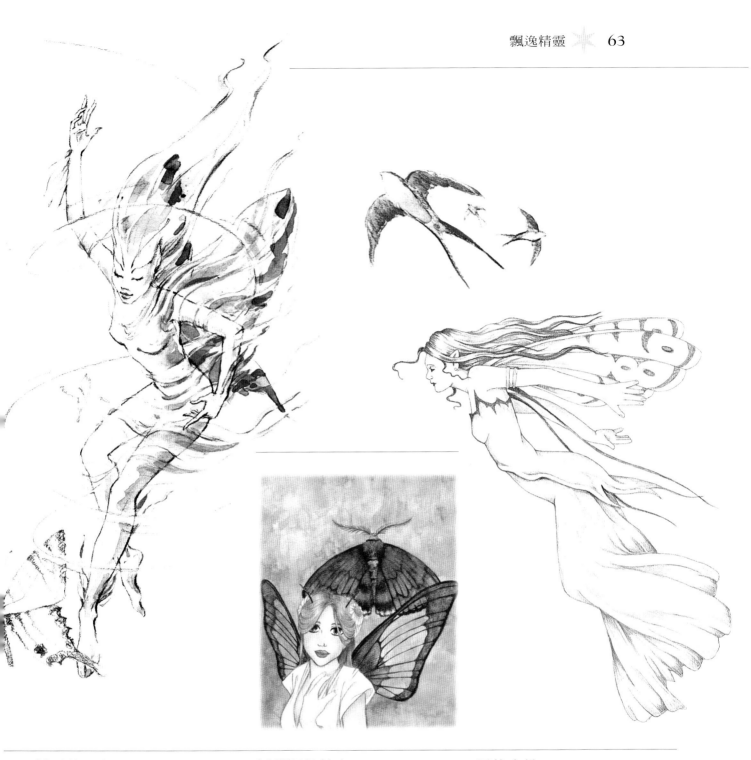

精靈的朋友

✳ 希兒芙幾乎不飛近地面，不過她們仍是鳥類的朋友。她們的朋友有蝴蝶、飛蛾、燕子、鷹、隼或老鷹等。她們喜歡乘著熱風飛上天去。

優雅深具魅力

✳ 從小如飛蛾到大如人類，希兒芙的身材尺寸不一。只不過她們仍是極其輕盈、蒼白、透明。苗條優雅的她們雖然已經活了上百年卻看起來永遠年輕。

風的力量

✳ 希兒芙是空氣的主宰，但接受國王帕拉達(PARALDA)的管轄。國王帕拉達可以呼風喚雨，命令風自南掃到北、自東吹到西。風不敢不聽從。

主要精靈：季節小精靈史派特

季節小精靈「史派特」脆弱又捉摸不定，且一直跟人類保持著距離。在受歡迎的精靈故事裡史派特負責四季的更迭。她們告訴葉子秋天來了，要轉變成棕色、紅色與金黃，然後乾枯再從樹上掉落。在冬天時她們負責結霜下雪，將窗框鑲上冰狀蕾絲邊並讓小孩的手指頭在寒冬中稍微受凍。當雨和陽光在天空交織出彩虹的時候，季節小精靈以七彩造出彩虹橋，架起了人類與精靈世界間的連結。

富有想像力的翅膀

★　每種翅膀代表不同的精靈類別。秋天的精靈有著落葉的顏色，彩虹精靈則色彩繽紛，而冬天精靈的翅膀則閃爍如冰與雪花。

飄逸的精靈

★　雖然身負轉換季節與天氣的重任，她們的身軀卻極為瘦弱、嬌小、透明。她們可能單獨出現或一群工作、嬉戲在一起。

冰狀蕾絲邊

★　霜精靈負責結霜下雪，將窗框鑲上冰狀蕾絲邊。因此可以把她們畫成穿一身白、藍或銀色的衣服，頭戴冰柱狀帽子或雪花裝飾的王冠。他們也許是透明的，或是由小片雪花所組成，翅膀上閃耀著冰霜。

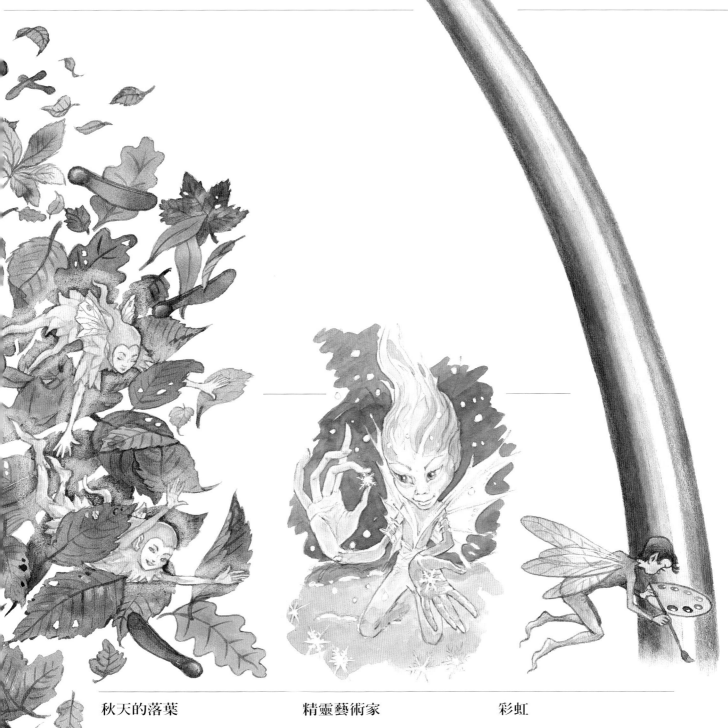

秋天的落葉

✳ 秋精靈頑皮的跟著落葉一起飄下，身穿紅、橘、赭、青銅、銅、棕與金黃等秋天的顏色。他們頭戴紅山楂漿果、野玫瑰果、黑莓等做的帽子，翅膀上裝飾有無花果、樺木與乾燥起皺的葉子等。

精靈藝術家

✳ JACK FROST是冬霜精靈，他在半夜時分灑出雪花，降霜在草上與葉上，在窗框鑲上冰狀蕾絲邊，並將人行道裝飾的像閃亮的鑽石一般。他身穿有冰柱垂下的白衣。

彩虹

✳ 當雨和陽光同時出現在天空時，史派特精靈便畫出一道彩虹跨過天際。她們用顏料裝飾天空，而彩虹橋在神祕的光線下清晰可見。彩虹精靈則身穿一道或多道虹衣。

主要精靈：植物精靈德娃

植物精靈「德娃」是比較不被了解的精靈。她們生存在介於有形與無形間的「中間王國」——一個神祕的國度。這些漂亮精靈有著會發亮的身體，並且可以自由幻化形象：好比變成漂浮的頭髮或翅膀。她們滋養這個世界，教導植物如何生長、變成什麼形狀等。每一種植物、花朵與蔬菜都有自己的植物精靈。

發光體

★ 德娃都是發光體，其本意源自梵語。具有精靈慧眼的人可以察覺到她們是植物中心的光源，或是發光的氣氛。花精靈與植物精靈都有發光的能力並且會互相交流。只是植物精靈是更純粹的發光體。

有翅膀的精靈

★ 德娃是無形的並且極有震動力。如果你看見一粒滾動的球或是一道光，就是看見植物精靈在運作。她們可以自由轉換形體，而形體完全取決於觀者的定見。大部分的人認為她們是翅膀精靈，因為她們非常纖細、光彩奪目並且通體透明。

能量

★ 德娃負責將能量轉化成動力。她們無法靜止不動，其動力並且可以變成聲音、波浪以及力量。這能量不僅僅對植物有效，連動物、岩石、水晶、石頭與風景都接收她們的能量。

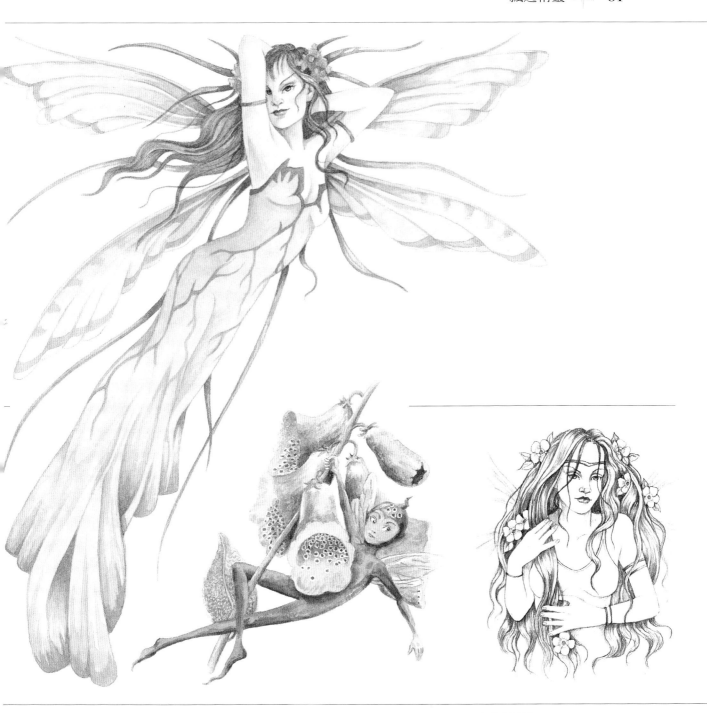

行動自如

✴ 德娃的旋轉能量源源不絕,這種特色可以展現在圖畫之中。畫一位充滿活力的精靈,想像作曲時音樂的節奏,畫出她們盤旋而上的曲線,一大串形成漩渦的點並刷上淡淡的色彩。

植物

✴ 德娃決定植物的造型並指導它們生長。每一種植物各有自己的植物精靈,因此就有毛地黃、草莓、金盞草等植物精靈負責開花,變化葉子的顏色以及結果。大家各司其職。

光源飄瀉

✴ 為展現德娃的發光現象,可以畫她們有著長長、飄逸的金髮,而近乎透明的風在髮後輕吹並吹亂精靈所穿的衣服。德娃有時會呈現半透明狀,或是藉著植物或礦物而具像化。

音樂精靈 *by Stephanie Pui-Mun Law*

本圖的基本構圖是彎成拱型的多節瘤樹幹，不過如果沒有加上其他的元素，本圖不算完成。視線自左下角向上望去，拱型上小精靈的千姿百態映照出音樂精靈的動感。鬆散的背景與極為細緻的精靈姿態是非常有趣的強烈對比。

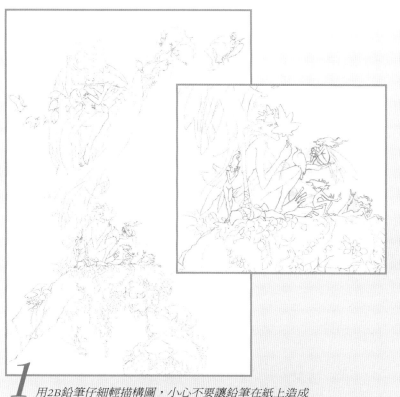

1 用2B鉛筆仔細輕描構圖，小心不要讓鉛筆在紙上造成刮痕。畫在平滑表面如插畫紙版上極輕的鉛筆線，難免會不慎被水彩筆觸或是自己的手給擦掉。不過倘若想保留這種很淡的鉛筆線，可用大的沾濕的水彩筆快速的刷過相關區塊即可固定。以大號筆沾溼紙張（別太濕）並用舊筆點數滴遮蓋液（詳見第14頁）在精靈翅膀與天空的背景四周。留白部分的點因此會有發亮的效果。混合檸檬黃與樹綠來畫精靈的周圍，在畫精靈的輪廓時應稀釋色彩。精靈本身仍留白，待稍後再處理。

2 用10號圓頭筆沾樹綠、青綠與湖水紫之混色來畫背景。上方多刷一些湖水紫與焦赭的混色，當混出黃色色調時稀釋色彩並以紙巾吸乾多餘的顏料。繼續背景青綠與樹綠的塗刷，透過濕融法（詳見第18頁）增加顏色的強度。如果太深可用擦洗法（詳見第23頁）洗去一些。

所使用的顏料

檸檬黃	*Lemon Yellow*	赭黃	*Yellow Ochre*
鎘黃	*Cadmium Yellow*	生赭	*Raw Umber*
鎘橘	*Cadmium Orange*	焦赭	*Burnt Umber*
鎘紅	*Cadmium Red*	焦茶紅	*Burnt Sienna*
茜素紅	*Alizarin Crimson*	淡紅色	*Light Red*
湖水紫	*Purple Lake*	佩恩灰	*Payne's Grey*
藏青	*Ultramarine Blue*	象牙黑	*Ivory Black*
普魯士藍	*Prussian Blue*	中國白	*Chinese White*
青綠	*Viridian*	鈦白	*Titanium White*
樹綠	*Sap Green*		

3 拱型內側的暗部是以2號筆沾佩恩灰與焦赭的混色刷出，其下之陰影則以焦赭與普魯士藍強調淺綠的色調。背景處的陰暗樹枝與葉子是用青綠與普魯士藍畫出，以乾筆柔和綠色的四周邊緣並突顯色彩。

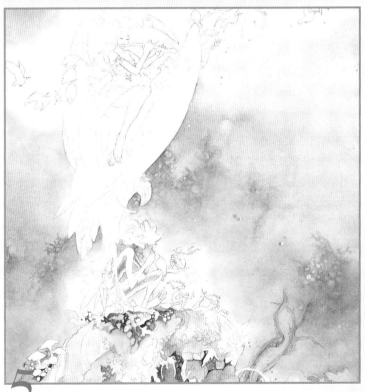

4 用青綠與湖水紫之混色再畫一些背景處的陰暗樹枝與葉子，沾濕小號筆擦掉一些顏料以營造斑駁的效果（見23頁）。稀釋色彩讓四周邊緣柔和些。

5 用4號筆在左邊的拱型上畫出焦赭色，而右邊則塗上湖水紫與藏青的混色。畫出磨菇，用樹綠以及檸檬黃畫葉子的底色，而坐著的精靈則是用青綠與湖水紫之混色塗繪。以2號筆描出背景中某些樹枝輪廓的細部，再用青綠色突出暗處。接下來畫本圖的主角，在她的皮膚畫上中國白、茜素紅、生赭與鎘黃的混色來突顯膚質。

6 待顏料乾後搓去遮蓋液，用0號筆描繪拱型樹幹的細部，並用藏青色與焦赭色的混色突顯樹幹的裂開部份。以焦茶紅及淡紅加深左邊的藍色色調，再用藏青色與湖水紫強調陰影。用些微的樹綠讓每片葉子的中間部份變暗，最後再加入一些赭黃色來顯現明亮發光的部份。

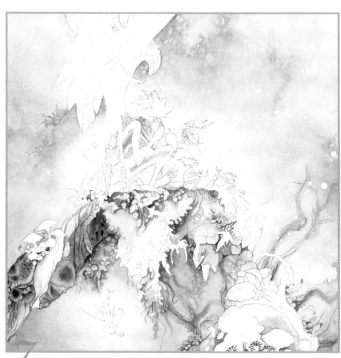

7 用1號筆擦拭之前用遮蓋液蓋住的部份，並用水塗掉一些綠色好讓亮光部份更加柔和些。用不同的鎘紅、茜素紅以及鎘橘刷出磨菇的上部。以小號水彩筆繼續描繪拱型樹幹的細部，加深樹幹的裂開處，擦洗掉多餘的色彩（見23頁）並加入更多質感。再用青綠與赭黃加深拱型下的葉子。

8 用藏青色來畫音樂精靈的衣服。以4號筆沾焦赭色讓膚色暗沉一些。待衣服的顏料乾後，加些中國白與樹綠以柔軟暗部。用生赭與茜素紅畫手臂上的絲帶，再用鎘橘和檸檬黃畫出頭髮與鳥的腿部的底色。以2號筆沾湖水紫與藏青畫出鳥的陰暗處。最暗處則用佩恩灰與焦赭的混色來強調。讓精靈身型的輪廓留白，並突顯中間部份的色彩與陰影。

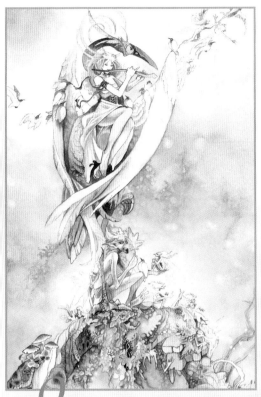

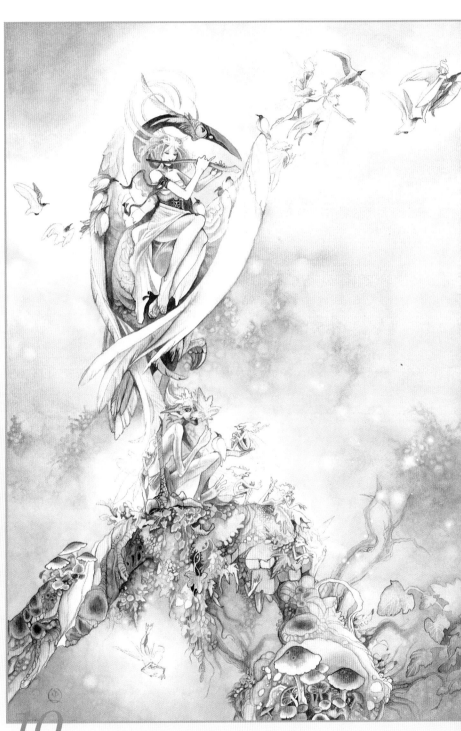

9 用1號筆沾鎘紅來加深精靈的髮色，
也就是在亮的部份塗上暗色即可。至於絲
帶，鳥的頭部與腳部則用鎘紅與茜素紅處
理，並塗滿鳥的全身。眼睛部份可留白。
用0號筆沾紅色來描繪精靈的裙子下部，以
佩恩灰畫鳥背部的羽毛邊緣，線條應向外
延伸。至於精靈的翅膀則以樹綠、檸檬黃
與鎘黃的混色來畫，留出白色斑點以彰顯
翅膀的紋理。

10 最後以不透明的鈦白色點出些許亮點，鳥背部羽
毛的下部邊緣、腳部特徵、鳥喙邊緣以及音樂精靈的腳趾
甲等。而小鳥的眼睛則用象牙黑點出。注意在點的周圍可
以留白。

黑瞳精靈 *by Linda Ravenscroft*

本圖的精靈與真人極為相似，其造型來自一位模特兒的相片。
她坐在常春藤叢之中，而髮飾上的樹葉與漿果則是得自於對實
物的觀察與習作。當你在林中散步時，想像如果你是精靈的
話，你會如何欣賞這林中的一草一木，並把景色畫下或者拍下
來，以做為日後參考的依據。

1 用HB鉛筆輕輕畫出構圖，注意精靈的表情
所要傳達的訊息。之後描繪翅膀與頭飾；而手臂
與腿部上的刺青、樹葉、毒蕈菇以及細枝先大略
描出即可，並以鉛筆約略做出陰影，好讓精靈更
加立體。

2 用筆與防水墨水勾勒
輪廓，以墨水畫眼睛與眉
毛，臉部的其他部位則用
鉛筆畫出。用墨水描出頭
髮的主要造型，並用鉛筆
處理陰影。描出樹葉與翅
膀的形狀，加深已用鉛筆
描繪的部份，並突顯刺青
與袖子的細部。

3 用0號筆沾黃棕與生
赭之混色畫眼睛、皮膚與
頭髮的暗處。由於光源來
自右上方，因此左邊是背
光的部份。以猩紅色澱與
生赭之混色描繪雙唇，再
加上一些焦茶紅。

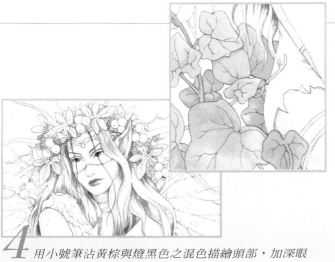

所使用的色彩

鎘黃 *Cadmium Yellow*
猩紅色澱(半透明)顏料
Scarlet Lake
鎘紅 *Cadmium Red*
茜草紫 *Purple Madder*
青綠 *Viridian*
橄欖綠 *Olive Green*
生赭 *Raw Umber*

焦茶紅 *Burnt Sienna*
黃棕色 *Sepia*
佩恩灰 *Payne's Grey*
燈黑色 *Lamp Black*
鋅白不透明水彩
Zinc White Gouache

生赭色壓克力顏料
Raw Umber Acrylic
橄欖綠壓克力顏料
Olive Green Acrylic

4 用小號筆沾黃棕與燈黑色之混色描繪頭部，加深眼窩、耳朵、頭髮之暗處以及頸部的色調。用橄欖綠畫葉子，並以青綠色畫出髮飾上葉子的內側。用軟橡皮擦擦去一些髮飾上的鉛筆線條，再多畫一些葉子與嫩枝。用4號筆沾青綠與橄欖綠刷出常春藤叢的色澤，並以小紙巾拭去某些樹葉的外圍，讓它們看起來更柔和一些。

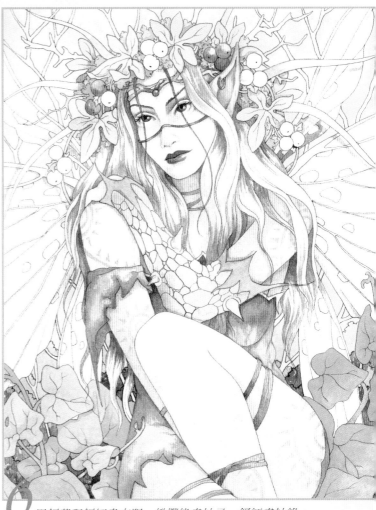

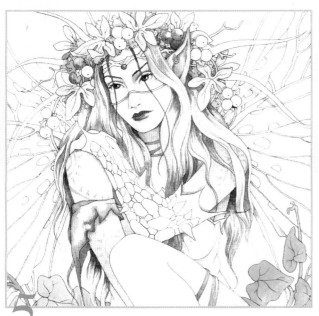

5 混合稀釋過的鎘黃與鎘紅來畫漿果，在漿果中心位置點上小黃點並在四週塗上紅色，讓色彩自然混合。用面紙拭去過多的色彩。以4號筆沾生赭與黃棕色畫膚色的區域，趁紙仍濕時，再多塗一層，以突顯精靈左側陰暗的部份。

6 用鎘黃與鎘紅畫衣服，橄欖綠畫袖子，鎘紅畫袖緣，再用佩恩灰畫袖口與眼罩。以1號筆沾不同色澤的橄欖綠來畫背景，加深底部以突顯常春藤叢的後部陰影，並漸層到較亮的頂部。

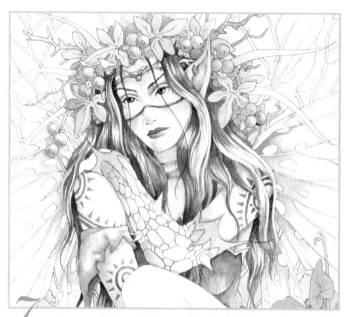

7 用燈黑色與佩恩灰之混色處理頭髮的陰暗部份，待紙乾後，以軟橡皮擦擦掉鉛筆的線條，並以鎘黃色與橄欖綠描繪髮飾上的嫩枝；接著再用鎘黃與鎘紅替漿果上色。用相同的色彩畫衣服與袖子好替精靈造型，再用猩紅色澱刷兩頰、鼻子、前額、上手臂、胸部以及皮膚的陰暗處等。

8 混合少量生赭色與橄欖綠壓克力顏料，加上大量的緩乾劑（預先試色會比較妥當），用大號鬃毛刷刷過整張圖畫。緩乾劑會讓顏料更容易點畫上色。如果色彩太深可用面紙拭去多餘的顏料。是否進行這個步驟見仁見智，不過所創造出來的質感極佳。

9 當塗上壓克力顏料的那一層乾了之後，用4號筆沾茜草紫描繪翅膀下方的背景區域。由於畫在壓克力顏料上層的水彩濕度會比畫在紙上更持久的關係，若不滿意色度還可用面紙拭去一些色彩（見23頁）。繼續上色直到刷出陰影的深度。精靈四周以及圖畫的邊緣都應暗些。

10 用10號筆沾青綠畫背景的嫩枝，
再用4號筆也沾青綠畫常春藤的葉子與頭
飾。以濕融法用相同顏色來畫衣服與飾帶
（見18頁），在袖子的末端加上些紅色。強
調翅膀的色彩與邊緣的細部。以燈黑色與
佩恩灰的混色突顯頭髮的陰暗部份。繼續
用黃與紅色畫翅膀、衣服與漿果直到滿意
的色澤出現。以鉛筆重繪構圖的輪廓與細
節部份，好比髮飾的突出物與袖子的細部
等。

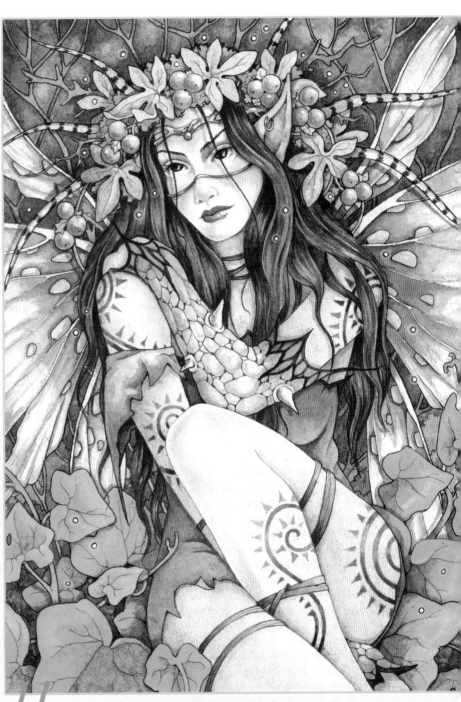

11 以鋅白不透明水彩強調眼睛以及嘴唇的亮度，滴數滴
純白顏料成為小點並圈畫出似光環般圍繞在精靈旁的花粉。稀釋
鋅白不透明水彩以描繪常春藤叢中四射的亮光。最後，加些茜草
紫在背景上，強調衣服的明亮色澤。

邪惡妖精

並非所有的精靈都是美麗又善良的。有些其實長的醜陋且內心邪惡，他們的主要目的是使人類受苦。

盜 ✳ BRIGID ASHWOOD （上圖）

這個精靈也許是個誘惑者，謀慮深算的拿走你的最後一分錢，也或許是位女羅賓漢，劫富濟貧。的確有些精靈以竊賊身份而著明，但他們只拿走原本就不屬於那些自私人的東西。當人們變小器且拒絕分享時，這些精靈便會奪走他們所有的財物。注意這張圖的細節，尤其眼睛周圍都是以彩色鉛筆畫的。加強外框及石頭上的明暗，而翅膀的紋理，則是以白色不透明水彩和灰色水彩麥克筆來完成的。

寧博傑克 ✳ AMY BROWN （左圖）

畫家以瘦長的直式規格，使觀者的視線落在棲息在這排危險石頭上，看似頑皮的精靈。在畫石頭時，先用佩恩灰和燈黑的混色將陰影畫出，為了製造石頭表面粗糙的質感，趁顏料仍濕時灑鹽在上面，並用彩色鉛筆輕畫些筆觸來營造石頭上的反光。本圖使用了綠、灰、赭色和咖啡色等和協的大地色調。

亞拉生 ✱ JACQUELINE COLLEN-TONOLLS （左圖）

在希臘神話裡亞拉生是個紡織女，但她誇耀自己的作品比雅典娜女神還完美的不智之舉，使得受辱的女神將她變成蜘蛛女，且必須永遠織不停。這個令人著目的白網使用了特別的技法，包括使用白色鉛筆用力地描繪，所以這成排交錯的網就自背景中顯現出來。

之後，為加強這些的效果，還需使用細筆沾上白色顏料，以不同的力道畫出深及淺的不同區塊。如此一來線條便十分細緻，如同透明的絲一般。

查姆斯 ✱ MARIA J. WILLIAM （下圖）

這位看似惡毒的柯柏林手中之閃亮星輝，暗示著一場魔法即將開始，且似乎沒有好事要發生。在過去，許多疾病或災難常來自精靈邪惡的干涉。當人們激怒精靈時，他們帶給人風濕，抽筋及瘀傷等病痛做為逞罰，當粗心的人們侵佔了看不見的精靈市集，他們也帶來麻痺或癱瘓的疾病，這張圖中精靈羽翼上的光輝是以電腦數位化地加上去的。

冰雪女王 ＊ BRIGID ASHWOOD（右圖）

　　這是精靈皇室系列的其中一張，這樣的想像似乎不經意地落入藝術家的手中而成形，畫家也在二手店找到這個框，然後使用以假亂真的技法使得這幅畫看起來像是以珍貴地寶石裝飾而成的，部份畫面如遠方的城堡，爲要製造迷濛的效果而以柔化的方式畫出，同樣的技法也使用於皇冠、珠寶、眼睛及頭髮，來增加人們對他們的注意力。藉著冷色系的使用，畫家製造了情緒化的人像來表現冰雪女王的冷漠情感。

摩格 ＊ JESSICA GALBRETH（左圖）

　　摩格精靈源自蓋爾特神話。她是黑暗的精靈女王。也稱爲摩格 · 樂 · 菲(MORGAR LE FAY)或摩根精靈。她是魔法世界和亞伐倫王國統治者。亞伐倫是一個沒有年老和死亡的神秘島嶼。摩格將她奄奄一息的同父異母哥哥亞瑟(ARTHUR)在他的最後一場戰役後運到亞伐倫。她以自己的魔法治癒了她哥哥，所以他一直待在亞伐倫等待英國再需要他的那一天。在這個作品裡，同一色系的處理和強烈的色調對比營造了這幅圖畫的戲劇性效果。

盧克 ✳

AMY BROWN（右圖）

這位英俊又風流的精靈
看起來像是位危險人
物。

　　這樣的印象又因他
引以為傲的羽翼及身旁
的黑蝴蝶而加深。首
先，以大筆刷和沖淡的
顏料畫上多層的背景，
每一層乾了後再畫下一
層。用生赭、焦赭和白
金黃來畫出塔的邊緣，
而雜色斑紋的效果則是
在底色未乾時灑鹽來達
成，人物及黑蝴蝶則在
背景乾了後才以重疊法
畫上。

柯柏林的樹 ✳

LINDA RAVENSCROFT（左圖）

　　這位精靈充滿活力的藍色系禮服和羽翼帶給人一種自信和力感，且她擺著自信滿滿的姿態，甚或具有挑戰性。她出現在滿月的月光下，斜坐在柯柏林的樹上，畫家費了許多心思描繪樹的臉，這臉是從樹幹長出的，藉由尖銳的樹枝和上面的樹皮來強調其險惡的外表。在畫灰藍色的天空時，先以遮蓋液畫月亮以保留住紙張的原色。

春之菲 ✳ JESSICA GALBRETH（下圖）

　　這位引人注目的春之精靈擺著誘人且煽情的姿態，並讓人感到她是十分有主見的，在這張圖中，繪者在多處使用細筆和黑色顏料來描邊，像是窗子和纏繞的葡萄樹。

　　羽翼、身體和胸飾使用光鮮的花朵顏色來表現。

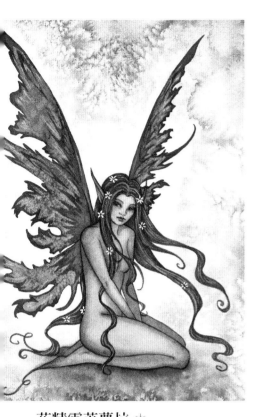

花精靈芙蘿拉 ✳

AMY BROWN（上圖）

簡單卻強烈的顏色為這幅畫製造了力
感，而旋轉的背景增加了動感，也與
她捲曲的翅膀相呼應。要達成這般的
背景效果，需先在紙上混合紫色與藍
色調的顏料，然後再加水和鹽來營造
質感。精靈的色彩是在背景乾了之後
再畫上的，而背景色彩也些微地滲進
精靈的身體部份。

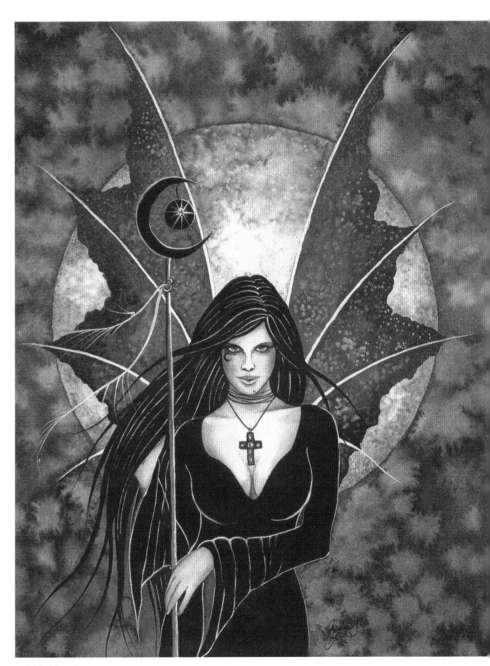

哥德精靈 ✳ JESSICA GALBRETH（上圖）

這位精靈又黑暗又墮落，但她也十分誘人且非常有
女人味。用大筆滴幾滴水在還沒乾的紫與灰的背景
渲染上，就能產生精靈背後呈星狀暈開的天空效
果。她的頭髮及長洋裝是用很厚的黑色水彩渲染，
而頭髮和其他細節的反光則以白色壓克力顏料在最
後階段畫出。

主要精靈：海上女妖賽倫

雖然這些海上的精靈曾一度被認為是鳥般身形的女子，但現在廣被認為是「寧芙」或美人魚。她們美好的歌聲迫使航海中的男人為尋此音而跳入海中身亡，或失魂地撞上大岩石而落難。海上女妖之島的沿岸佈滿了水手們冷白的骨頭。史上只有一位男人————希臘英雄奧德修斯得以倖免。他用臘掩蓋水手們的耳朵，且將自己綁在船的桅桿上。所以他雖聆聽，卻沒有死於這迷人的聲音中。

變白的骨頭

★　海上女妖被受害者的白骨所包圍。骷髏頭沉在海底，並有海蛇穿梭其中，而肋骨則被海草纏繞。海上女妖充滿死亡的媚惑力，將受害者拉入海中，並將他們淹沒於海浪中，像是命運式的擁抱。

船難

★　海上女妖的存在是為了帶領水手們至死亡，將他們拉入海中，並使船隻撞上大石遇難，瀕臨毀滅的水手們掙扎著想到達海上女妖的島上，會對已落入水中的同伴之哭喊完全置之不理，只瘋狂地想得到媚惑人的音樂。

危險的島嶼

★　這海上女妖之島是一個圍著危險暗灘的不毛岩塊，包圍其岸邊的是無情且狂烈的海。岸邊爬滿等待分享受害者身體的有鉗及釘之生物。試著以黑的暴風天來映襯女妖令人害怕的本性。

羽冠

✳ 海上女妖原是半鳥半人的海之精靈。她們保留原來鳥般令人難以抗拒的甜美歌聲。她們的原始形象是帶著羽冠的，但除此之外，海上女妖長而柔順的頭髮也可以鑲上珍珠和珊瑚，或以蚌殼將髮束綁到背後。有時她們也戴上尖貝殼所做的皇冠。

船難後的漂流物及殘骸

✳ 海上女妖之島旁的水面上舖滿了遇難船隻之剩餘物。有漂浮的槳、桶子及大箱子。她們高興的爬過漂浮物並分贓，她們會取走所有喜歡的精美裝飾物，再將毀壞的船隻及死去的水手丟棄給海裡的螃蟹或貝類。

寧芙或美人魚

✳ 海上女妖的形象可以是美人魚，有纏繞海草且發亮的魚尾，或是討人喜愛的人形精靈寧芙，並有著長髮。她們望著遠方的海，且彈著以彎曲貝殼所做成的豎琴。

主要精靈：邪惡精靈柯柏林

柯柏林是精靈世界中較不討人喜歡的一群，他們是精靈世界裡的惡棍，伴隨著死亡的人。柯柏林的意思就是「邪惡的靈」。萬聖節是看見柯柏林最好的時機，他們會在那時鑽出他們的家：樹根、岩洞或地上不潔的洞。然後與鬼一同在教堂前庭出沒，或到村子裡耍把戲誘拐人們吃下精靈的食物，使人永遠落為精靈的奴役。柯柏林是很醜的生物，他們小又黝黑，長的像矮又佝僂的人，他們的笑容醜到可以使牛奶變酸。

醜陋的露齒

✳ 柯柏林醜陋的露齒比他們的親戚一大教堂的怪獸狀滴水嘴還更令人厭惡！他們的牙齒有如墳場上並排的花崗岩，一束束如稻穗的髮長在光禿又有斑塊的頭上，又寬又平的鼻子，豬樣的眼睛，長疣的皮膚及如同大花椰菜的耳朵。

萬聖節

✳ 孤魂及食屍鬼是柯柏林唯一的朋友。他們在萬聖節時自墳墓及洞穴中鑽出來，舉辦可怕的慶典。他們埋伏在絞刑架及石碑後，準備用看似友善的露齒笑容跟未提防的人們玩「不給糖就搗蛋」的遊戲。

教堂前庭

✳ 教堂前庭是柯柏林最愛聚集的地方。他們有時因為太喜歡這種地方而住在墓園中。這些愛玩耍的生物們用埋在墳墓裡的骷髏頭當杯子，用手指骨當叉子，大腿骨當重棒來獵捕遊走的狼、蝙蝠、貓頭鷹及貓。

暗處

✴ 小的柯柏林喜愛黑暗、污穢的地方，所以他們選擇住在陰濕的洞穴、樹根，和地面下腐臭的洞中。他們以蜘蛛的網為床，以毒蕈菇為桌子，並以老鼠的骨頭為椅子。他們宴客時以蠅及蟲為食並喝爛蘋果釀成的酒。

醜陋的生物

✴ 柯柏林都很矮，體型最小的只有幾吋，高的也只有三、四呎。他們的身材似乎是被擠壓成矮小且殘缺，還有弓型的腿和佝僂的背。或許因為不幸的外型，他們總感到悲慘，所以盡可能的對人類耍把戲。

雜樣衣著

✴ 柯柏林總身著暗色服裝，並戴上連衣的帽子來遮蓋他們的醜陋。當他們的衣服被偷時，他們就穿著不相稱的老舊碎布，混雜著高級絨及蕾絲，甚至穿著喪服或死者的裹屍布。

主要精靈：蓋爾特精靈磐兮

磐兮屬於純蓋爾特家族。當死亡及大災難將至，他們會發出非人類的淒厲哀嚎。這種尖銳的聲響猶如野鵝的狂叫，野狼悲鳴及被丟棄的嬰孩之哀哭聲。當磐兮家族的成員出巡時，他們總是坐在高的樹枝上，背著月光呈現黑色剪影，且一直梳著長髮。但必須得小心，若是其中一根頭髮不慎落在身上，將永遠被詛咒。

威爾斯磐兮

★ 賽歐拉斯(CYOERRAETH)，或稱威爾斯磐兮，總出現在黑夜中的十字路口。他會輕敲將亡人之窗子，或拿著鬼魅般的燭站在海岸邊，宣布船難將至。她有時像年老的醜巫婆，或以更令人害怕的姿態出現：長著皮翅膀；篷亂的頭髮及黑牙齒。

岸邊的洗衣婦

★ 磐兮是女性幽靈，他們常以哭喊來發出死亡的訊號。蘇格蘭的磐兮又稱為岸邊的洗衣婦，因為他們總出現在湖畔或溪水旁，並且洗著衣物上的血漬、屍布，或將亡人的壽衣。她看起來像個老婦人，但有人也說她的手腳有蹼。

愛爾蘭磐兮

★ 愛爾蘭的磐兮看起來像年輕的女孩，或像是死去的親戚。在唐高(DONGEGAL)區的磐兮身著綠裝及灰色的披風；而在瑪亞郡(COUNTY MAYO)她們則穿黑喪服。在愛爾蘭的其他地方，她們也以壽衣或蓋有紗的白洋裝形象出現。

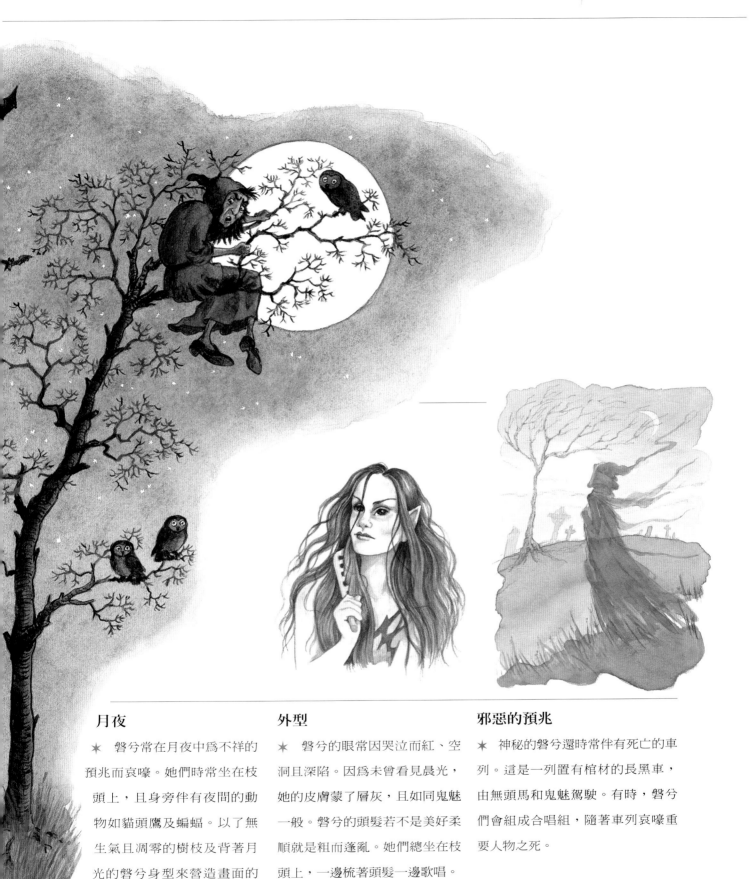

月夜

★　磬兮常在月夜中為不祥的預兆而哀嚎。她們時常坐在枝頭上，且身旁伴有夜間的動物如貓頭鷹及蝙蝠。以了無生氣且凋零的樹枝及背著月光的磬兮身型來營造畫面的氣氛。

外型

★　磬兮的眼常因哭泣而紅、空洞且深陷。因為未曾看見晨光，她的皮膚蒙了層灰，且如同鬼魅一般。磬兮的頭髮若不是美好柔順就是粗而蓬亂。她們總坐在枝頭上，一邊梳著頭髮一邊歌唱。

邪惡的預兆

★　神秘的磬兮還時常伴有死亡的車列。這是一列置有棺材的長黑車，由無頭馬和鬼魅駕駛。有時，磬兮們會組成合唱組，隨著車列哀嚎重要人物之死。

夜之后 *by Jessica Galbreth*

夜之后是以人的形體爲基礎，再加上雙翼和尖尖的耳朵。此圖中的夜之后是以飽和的藍色、綠色和紫色調漸層的廣大背景襯托出來的，背景也用灑鹽技巧來營造點點繁星的效果。

1 先約絡的將精靈的姿態位置架構好，再用2H鉛筆將草圖畫到水彩紙上，包括分割背景的線條和所有細節，如：月亮、頭飾上的葉片、臉部細節及臂環。在草圖過程中，對整體構圖或精靈輪廓仍可不斷修改，直到滿意爲止。給自己充裕的時間畫草圖，因爲在這個階段還可以輕易地修改。

2 背景先上色，小心不要畫到精靈。先處理左手邊背景部分，用6號水彩筆和中間色調的鈷藍及象牙黑，快速的畫上一層十分飽和的色彩，小心地先從翅膀周圍畫起。約略的畫過月亮周圍，然後用稍微稀釋過的顏色將月亮外型畫出。在顏料未乾之前，灑上鹽巴，並用畫筆將大滴的水滴滴在融合水彩和鹽巴的畫面上。顏料會因此而分離，並產生結晶般的紋理。當這部分完成了，再以同樣的方法畫手與身體之間的區域。

3 接著畫另一邊的背景。儘可能讓色調統一，並做出紫羅蘭色、淡紫色、藍色、綠色的漸層色調。右方所用的是紫羅蘭、淡紫、和紫紅色的混色，而左方則是用鈷藍、松綠石和鈷綠的混色。在畫新的區塊時，稍微重疊到旁邊的色層上，藉以強調出漩渦狀的分割線條。當畫到漩渦中心的星星時，用稀釋的色彩來呈現星星發光的感覺。

在精靈頭髮、臉部周圍和肩膀部分先上一層淡淡的鈷藍。再用很淺的紫色畫披在精靈背後的頭髮，以巧妙連結主角和背景之間的感覺。待乾之後，再用指尖把殘餘的鹽巴擦掉。

4 用2號筆畫出月亮的彎曲部份，並用原先的色彩去加深，讓月亮中間較天空淺。依下面的步驟，用白色不透明水彩畫出主要的星星和其他點點繁星：擠適量白色不透明水彩，並以先泡過水的00號水彩筆沾白色不透明水彩來畫出星星細長的光芒。用同樣的筆，畫出許多如繁星般的小白點。

5 皮膚部份是用稀釋並調勻的凡戴克棕色和鎘黃，並用6號筆沾些許的紅色，平刷一層在臉部和耳朵。在顏料仍濕時加一些陰影以增加立體感。用極乾的筆尖沾些許鈷藍和群青紫的混色，使之和背景適度連結。

畫臉部時，先從外圍慢慢向內畫，並在顴骨、髮際和眼睛周圍加上一些陰影。越接近臉中央的色彩可以越淡一些。

6 在頸部、肩膀和手臂塗上一層皮膚色。以同一光源方向為原則，在下巴、頸下的背部、肩膀和手臂外圍加上陰影。後退幾步並瞇著眼檢查，看看陰影部分是否還需再加強。

7 用00號筆和濃的象牙黑，在鉛筆線上極細的勾勒出精靈的身體、手、五官和臂環。用深黑色框出眼睛並加上長而濃密的睫毛，以加深眼睛的立體感。再用非常淡的鈷綠畫瞳孔外的虹膜，並保持色調輕柔。

8 撒鹽在紫紅和鈷綠的翅膀上，製造如散落繁星的效果。用6號筆先在每一片翅膀的上緣畫綠色，在下緣畫紫紅色，並讓兩色在畫面中融合。趁顏料仍濕時先灑上一點鹽巴，而上方較暗的翅膀部分也是用同樣的方法，只是顏色較深，以呈現深度。用00號筆和深紫紅色描彎月皇冠的外緣，再稍微稀釋同色來補滿彎月，並灑上鹽巴。

9 頭髮部分，則是用6號筆尖沾深鈷藍來描繪。保留少許部分使之留白，並加深其他部分以做出頭法的層次感。用2號筆和深鈷藍、鈷綠的混色，來畫中央部份並讓髮絲柔和些。再用相同但稍淡的綠色畫所有的葉子，並以00號筆及象牙黑和綠色的混色描葉片外圍和些許葉脈。

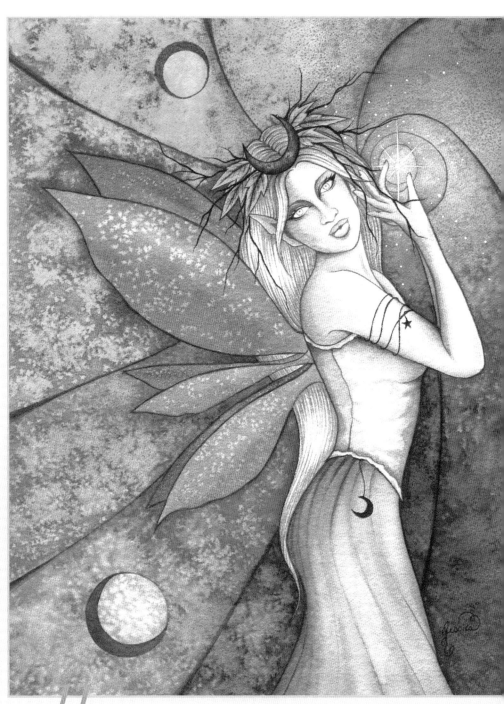

10 精靈的裙裝是用與背景相同但稍淡的色彩來完成。先用6號筆畫上一層非常淡的鈷藍,當顏料半乾時,以濕融法(詳見第18頁)加上其他色彩,如紫紅、鈷藍、紫色、和鈷綠。在背心和裙擺的皺折部分,讓色彩自然相融合。在描繪手臂周圍和皺折暗面時,可用更多色彩來強調陰影,亮面則留下原本的淡藍色即可。當此部分的顏色已經夠飽滿時,在整張畫面刷上一層乾淨的水,好讓不同色彩之間更加柔和且相融。

11 用重疊法(詳見第18頁)做衣服上最後的細部加強。以最小號的筆和象牙黑色描出裙子的邊緣和背心的車縫線,好從背景中突顯精靈並使之有前移的效果。最後,框出裙子上的彎月飾品,並塗上黑色。「夜之后」便大功告成了。

精靈助手

有些精靈對人類十分感興趣，並且會幫助她們所喜歡的人類朋友。她們欣賞慷慨、認眞工作、天眞單純的人；討厭那些懶惰，愛爭辯和貪婪的人。

守護精靈 ✳ LINDA VAROS （下圖）

　　圖中的這位守護精靈出現在畫家的夢中，而畫家在夢的印象尚未消失之前，儘快畫下這幅作品。她先快速地速寫擺相同姿勢的女兒，將草圖轉畫到水彩紙上，並從背景部分開始，慢慢畫到前景。精靈的衣著和翅膀留待最後處理，因此，整體的色調可以支配這部分最終的色彩。淡而纖細的色彩使人聯想到雞蛋脆弱易碎的特質，而環繞在鳥巢周圍，不規則狀的蘋果花與葉，更強調了守護著珍貴寶貝的主題。

斑點紅翅精靈 ✳
KATE DOLAMORE （上圖）

　　這張作品豐富的戲劇性是來自於大量使用的強烈對比紅黑兩色。皮膚與背景是以濕融法畫成。而翅膀上和皮膚上的紅斑點則是待乾之後才畫上的（這斑點是由眞實動物如—美洲豹蛙身上的斑紋取得靈感的）。邊框是以黑色麥克筆加粗，而白色不透明水彩則用來畫出眼睛和翅膀上的亮處。

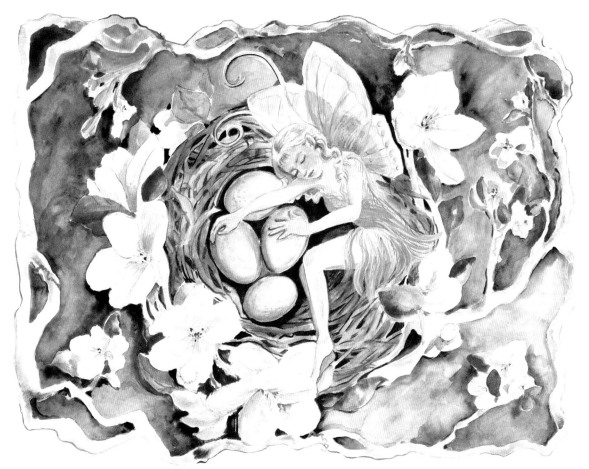

星群精靈 ✳ MYREA PETTIT （上圖）

　　這張作品是一家文具公司委託畫家繪製的宴會邀請卡，描繪了一群由黎明女神所帶領的精靈們曼妙飛舞的模樣。畫家以小朋友玩耍的照片為創作依據，保有了兒童天真和不做作的情緒。精靈的翅膀則是參考各種蝴蝶品種的圖片，以達到其真實性。

雷卜孔 ✳ JAMES BROWNE （左圖）

　　這是一張為書所畫的插圖。以黃莞花圍繞著，並有傳說中藏在彩虹盡頭的一盆金子。雷卜孔掌握了大量財富，但若想從他那兒得到任何財寶，則非絕頂聰明不可。有這麼一個傳說：雷卜孔告訴一位農夫，他的金子就藏在黃莞田裡的其中一株黃莞底下，這個自以為聰明的農夫，在這株黃莞上面綁了條紅緞帶，便沾沾自喜的回家拿鏟子準備挖寶藏。可是，當他回到黃莞田裡時，所有的黃莞竟都被綁上一條紅緞帶了。

捕蜂者 ✳ JAMES BROWNE （右圖）

　　這個饒富喜感的精靈正試圖用他的小網子抓住這隻蜜蜂。人們相信蜜蜂和精靈一樣，是超凡世界所派來的使者，因此，蘇格蘭有句古諺語說：「蜜蜂所聞，即德魯伊教祭司所知。」本圖先以黃棕色墨水筆畫外框，再用水彩著色。並用白色石膏底粉加強亮處的反光效果。

老圖書館長 ✳ MYREA PETTIT （下圖）

　　這位令人尊敬的老圖書館長精靈是以防水的墨水筆和色鉛筆所繪，他看來已有幾千歲的年紀了，翅膀也彷彿古書紙一般的破舊。中央的畫面被拉開的簾幕所包圍著，彷彿讓我們能短暫偷窺他的私人空間。老圖書館長被一盞燭光所照亮著，其餘周圍的東西便處於陰影中，而後方圖書館的角落，更是籠罩著黑暗神秘的氣氛。

　　不知你可有注意到，在上層書架上探頭偷看的奇怪生物，和木頭上面的神秘之眼呢？

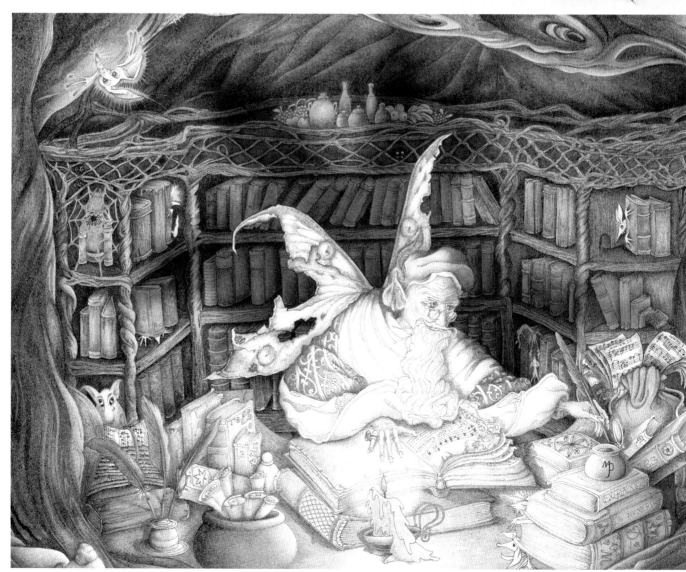

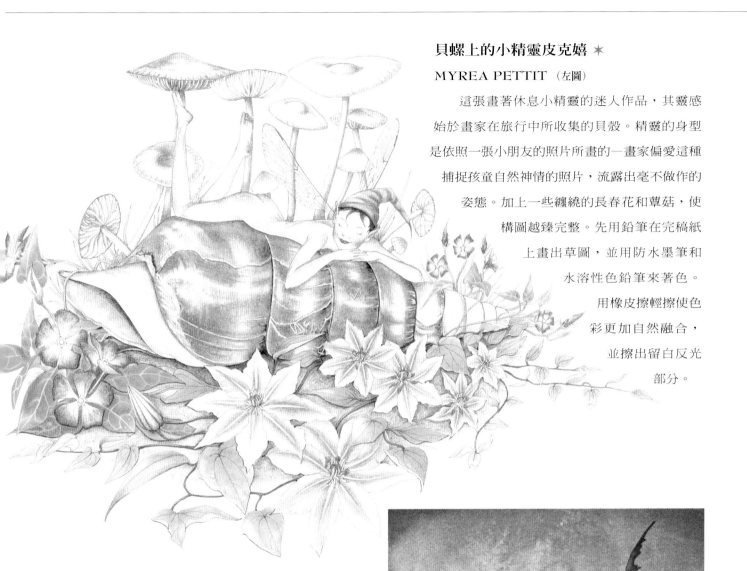

貝螺上的小精靈皮克嬉 ✳
MYREA PETTIT（左圖）

　　這張畫著休息小精靈的迷人作品，其靈感始於畫家在旅行中所收集的貝殼。精靈的身型是依照一張小朋友的照片所畫的─畫家偏愛這種捕捉孩童自然神情的照片，流露出毫不做作的姿態。加上一些纏繞的長春花和蕈菇，使構圖越臻完整。先用鉛筆在完稿紙上畫出草圖，並用防水墨筆和水溶性色鉛筆來著色。用橡皮擦輕擦使色彩更加自然融合，並擦出留白反光部分。

綠色的季節小精靈史派特 ✳
AMY BROWN（右圖）

　　圖中精靈的姿態取材自一本人物速寫的書。此圖是從淡綠色的背景開始畫起，再漸漸加深並在濕的顏料上灑鹽來營造特殊質感。鹽巴會吸去濕的顏料而顯現出底層的淺綠色。在顏料未乾之前，翅膀周圍區域可滴一些水來營造翅膀發光的感覺。精靈本身是畫在背景之上的，先用稀釋的水彩畫兩三層來做出皮膚的明暗。

薊草精靈 ✳ LINDA VAROS （右圖）

這兩位身穿白色長洋裝，擺出相同高貴
姿勢的優雅精靈倚在一株薊草之旁，這
比例同時也顯示出他們身型之嬌小。生
氣蓬勃的效果來自於薊草亮綠色和紅色
與背景色彩之間的強烈鮮明對比，而大
片的藍和深紫色之背景渲染也延伸到翅
膀和後方精靈的洋裝裡。重複使用相同
的色彩來做暗面及陰影，使精靈看起來
散發著自身的光芒。透過仔細規劃後而
留白的前方精靈的洋裝，突顯了紙張本
身的白色，更顯出色。

小種子 ✳ KRISTI BRIDGEMAN （下圖）

　　此圖是為一場提倡環保的展覽所做，期望能以這彩繪
想像世界的小種子來鼓勵下一代的環境學家。這是特別為
兒童所繪，有明確的線條、卡通造型精靈，和明亮的用
色。在蜜蜂和瓢蟲圍繞之中、快樂工作的精靈們，採著種
子和野莓，正在為一年一度的豐收而忙碌著。先以黃棕色
墨水勾勒線條，再同時使用濕融法和重疊法來著色。精靈
翅膀上的紋路是在水彩未乾前，用大頭針刮擦掉而成的。

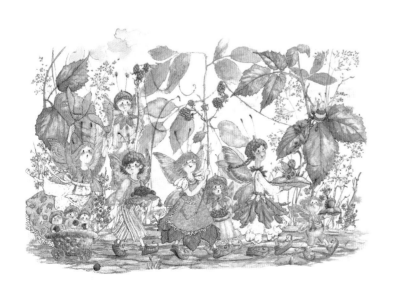

精靈聚會 ✳ JAMES BROWNE （右頁）

　　在平凡郊區皆可見的花園裡，一群在植物
間嬉鬧玩耍的精靈家庭，讓我們更相信「在花
園底下真有精靈的存在」。誰知道若你現在走到
花園，會在玫瑰叢底下發現什麼呢？圖中仔細
刻畫的細節，如拿著玩具鐵環、有鈴鐺領子的
小傢伙，和戴著花帽子正伸手抓小昆蟲的精靈
小孩，皆在在透露著真實的喜悅與樂趣。每一
次觀賞這幅畫時，或許你都還會一再發現一些
新的趣味呢。

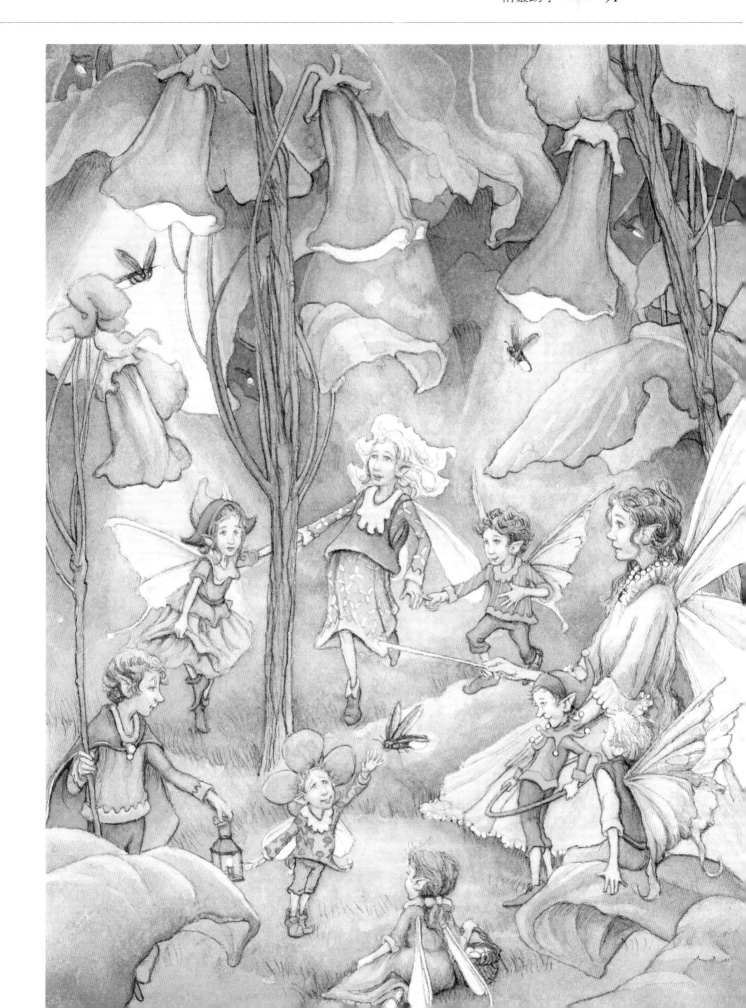

主要精靈：小精靈皮克嬉

頑皮戲謔的小精靈皮克嬉源自英格蘭西南部的高沼地，他們喜歡趁人不注意時老練的捉弄別人一下。其中一種是「皮克嬉帶路—讓你走錯路」，就是讓旅人在荒野中迷失方向的小把戲。另一種他們喜歡的惡作劇是在晚上偷農夫的馬，並瘋狂的亂騎，直到早上才偷偷歸還鬃毛和尾巴都打結、精疲力竭的馬，整得農夫百思不得其解。皮克嬉的幽默和捉狹是與生俱來的，但如果他們願意的話，也可以是善良又熱心助人的小精靈。一個德文郡的農夫就曾發現他的穀倉裡盡是滿滿的去殼穀子，這也許是皮克嬉送他的禮物吧。

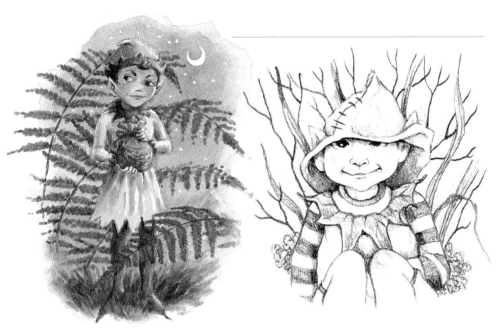

小傢伙

★ 達特木DARTMOOR（英國德文郡西部之荒野丘陵地）的皮克嬉小精靈大約像兩歲兒童一般大，並有著綠且蒼白的膚色。他們穿著襤褸的綠或棕色、有鐘狀下擺的衣裳。而康沃爾郡巴明摩爾BODMIN MOOR的皮克嬉則有非常不同的外貌：他們是雙眼炯炯有神的帥氣小子，穿著白色背心綠色長褲，和一雙擦的非常亮的皮鞋。

綠或蒼白的膚色

★ 皮克嬉是住在英格蘭西南部達特木和巴明摩爾高沼地的精靈。這地區人煙稀少，充滿了傳奇故事和民間傳說，且有許多史前的遺跡—墳丘和巨石圈。這也是個充滿迷人氣氛的區域，山丘、樹林、河谷，同時也有被風蝕成詭異造型的花崗岩山丘和荒涼的沼地。

惡作劇精靈

★ 皮克嬉是有名的惡作劇精靈，他們會用名叫「卡哩卡囉」的皮克嬉小孩換走人類的嬰孩，趁忙碌的女主人不注意時偷偷潛入屋內，然後大聲嘲笑他們發現小孩被偷換後的的尖叫聲。當他們玩夠了，會再把嬰孩歸還。

植物與動物群

✴ 將場景設在蒼涼且神秘的沼地，並有石南、毛地黃、藍鈴花、越橘、紫羅蘭、毛顫苔、蕨類、和羊齒蕨等植物在其上。這些植物也吸引了成群的蝴蝶，包括彩蝶、孔雀蝶和豹紋蝶。而動物方面包括了雄鹿、水瀨、蝙蝠、兀鷹、蒼鷺、麻鷸、鷸、野雞、雲雀、和田鷸。

駒

✴ 皮克嬉對馬和駒特別感興趣。他們最愛騎達特木郡外表粗曠強壯、12掌高、深棕色或黑色的野馬。他們圍著成一圈的地騎著，就像一個精靈圈一樣。

找到皮克嬉

✴ 康沃爾郡人相信皮克嬉是住在散佈在郊外的古老墳丘裡，有時也被稱為「皮思基廳」。達特木的皮克嬉則是住在岩洞或是墳丘上，他們會在老巨石的陰影下跳舞，或是伴著月光在小溪邊跳躍。

主要精靈：騎兵精靈爾弗

爾弗比一般精靈要來得大，體型大約和人類一樣，甚至更高。他們住在較大的社區，如特定的樹林或精靈山丘的地底。爾弗精靈是由國王和王后所統治的，人們有時也稱爾弗為騎兵精靈，因他們常騎著眼和蹄閃著金光、意氣風發的馬兒，在輝煌的慶典裡跟隨在國王及王后身後。男性的爾弗精靈穩重又英俊，而女性的爾弗精靈則擁有非人間的美貌，留著及地金髮，身著灑有露水的禮服，彷彿鑽石般的閃閃動人。

高挑纖細

★ 有許多爾弗比人類還高，有時他們混在人群中而不被察覺。雖然如此，他們的外型較人類更苗條且纖細，也有弓型眉和尖耳朵等精緻的臉部特徵。女性的爾弗精靈十分迷人，行走時長髮在地上拖曳，而男性爾弗精靈則是快速敏捷。

爾弗的生活

★ 爾弗住在與世隔絕的樹林裡，他們的家有時是樹屋，或是空的橡樹裡。有些爾弗住在較高級的精靈山丘上的宮殿。他們打獵，補鷹並宴會，或玩西洋棋，尤其是愛爾蘭傳統遊戲 "木的智慧"。

身著綠裝

★ 爾弗是有尊嚴的精靈，他們的穿著打扮很正式。女性爾弗身著寬鬆袖子的白色及地長禮服，男性爾弗則著綠色長袍並且裹住腿以便藏匿在森林中。他們隨身攜帶弓和利劍，以防止人類侵占他們的領土。

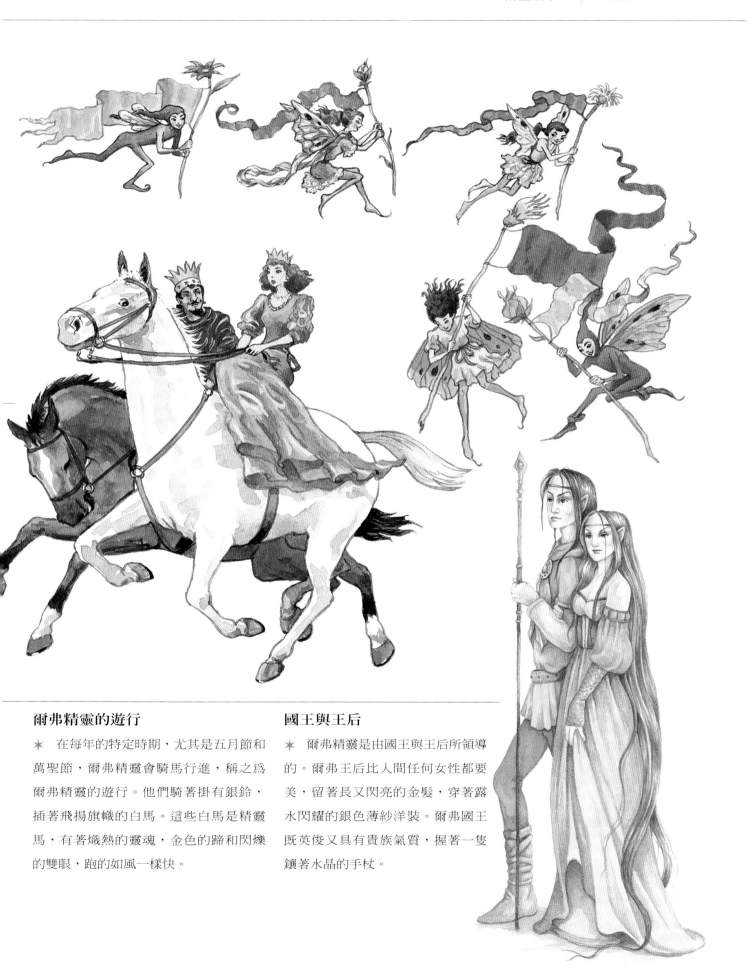

爾弗精靈的遊行

✴　在每年的特定時期，尤其是五月節和萬聖節，爾弗精靈會騎馬行進，稱之為爾弗精靈的遊行。他們騎著掛有銀鈴，插著飛揚旗幟的白馬。這些白馬是精靈馬，有著熾熱的靈魂，金色的蹄和閃爍的雙眼，跑的如風一樣快。

國王與王后

✴　爾弗精靈是由國王與王后所領導的。爾弗王后比人間任何女性都要美，留著長又閃亮的金髮，穿著露水閃耀的銀色薄紗洋裝。爾弗國王既英俊又具有貴族氣質，握著一隻鑲著水晶的手杖。

主要精靈：小地精諾姆

諾姆是地上的精靈，他們名字的意思即為「大地的居民」。據說他們穿梭在地上就如同魚兒在水中悠游般的自在。諾姆保護大地的所有生物，包括礦物、金屬、礦石、和地上的植物，不過，他們最在意的還是土壤。這也是為何人們會在花園裡擺放諾姆的人偶來保護土地的原因了。小地精諾姆總是笑咪咪的，帶著尖尖的紅帽和腰帶，穿束襪和雨鞋。

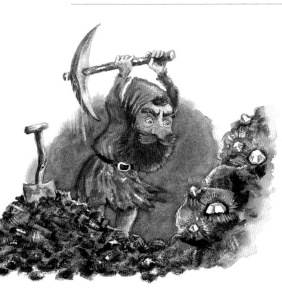

礦工地精

✳ 所有土地上的東西都歸地精所擁有，如：珍貴的金屬、煤礦、寶石、水晶、人類遺失的寶物，甚至是土壤裡的種子。人類的礦工會在開工前，先向礦工地精祈禱。而礦工地精諾姆則是拿著鏟子和鑿子，體型很小的精靈。

尖帽與腰帶

✳ 在繪畫中花園小地精常穿著綠色或紅色的束襪，但實際上他們則是穿著大地色系的衣著，如：咖啡色、綠色、赭色及紅褐色，並染上精靈王國的青苔。他們也運用任何在大地中可找到的材料，像乾燥的植物、兔毛、和金屬礦物。花園地精諾姆總是帶著尖尖的小紅帽。

快樂的傢伙

✳ 地精諾姆的臉雖然凹凸不平，但大大鼻子和尖尖耳朵，讓他們看起來總是很快樂。所有的小地精都留著鬍子，有的短且濃密，修整成尖尖的，有的則是又長又順，長長的拖到腳邊。有時候小地精會將他們的鬍子編成辮子，這似乎是他們唯一能夠打扮的方式了。

神奇的打鐵匠

✳　人們時常把小地精與小矮人搞混。這也許是因為小地精跟小矮人一樣，喜歡從事有關金屬的工作。他們有時會被認為是拿著鐵鉆和鐵槌，在打鐵場的工匠。小地精諾姆和所有地下的東西關係匪淺，因此也被稱為金屬礦物及地下寶物的專家。

歡樂的面容

✳　小地精只有六至八吋高，因此他們可以輕易地在大地間穿梭。他們的外表看來既笨重又老成，但從他們辛勤的工作表現來看，他們既強壯又男性化。有強韌粗糙的指關節，很大的手腳及手肘關節。

大地的居民

✳　小地精們常常從事與土地、土壤相關之事。所以可以在土地裡找到他們。小地精會在洞裡、人類的花園裡、或是樹洞蓋房子，且總是可以就地取材。如果人們尊敬他們，他們便會保護那塊土地。

主要精靈：矮妖精鞋匠雷卜孔

雷卜孔是專為精靈們做鞋的鞋匠。他們手上常拿著鞋楦及鐵鎚，但有趣的是，常常只做一隻鞋。愛爾蘭人傳說雷卜孔在彩虹的盡頭藏了一盆黃金，若有人能走到那裡，雷卜孔就必須把黃金交出來。雷卜孔很小，皺巴巴的，穿著家居服。而倘若你看到雷卜孔，別驚訝於他抽著煙斗加一杯愛爾蘭威士忌的享受模樣。

補鞋匠

★　雷卜孔喜歡獨處，所以很少見到他們成群的出現。他們因為修補鞋子的專業而出名。你也許可以在灌木林，階梯旁，或是荒廢的地窖中看到他們補著鞋。有時他們也以思想家的姿態出現，駕著小小的吉普賽馬篷車，穿梭在愛爾蘭鄉間小徑中。

老傢伙

★　雷卜孔外表看來十分蒼老，皮膚乾燥且皺紋滿面。他們有寬大的嘴巴，紅鼻子，眼中閃爍著頑皮的光芒。他們喜歡在五月節和萬聖節聚在一起狂歡，慶祝他們所謂的雷卜孔節。所有的雷卜孔都有與生俱來的音樂天份，能彈奏提琴，愛爾蘭豎琴，也吹玩具哨子。

城堡

★　雷卜孔喜歡住在人們廢棄的房子及城堡裡勝過於蓋自己的家。鮮少有雷卜孔喜歡跟人類住在一起，除了曼斯特（MUNSTER）的雷卜孔克魯利孔（CLURICANES）之外。他們住在人們釀酒的地窖，享受著一桶桶啤酒及葡萄酒。

樹屋

✳ 雷卜孔喜歡在樹根蓋他們的家，尤其是山楂樹。必要時，他們也會用動物不要的洞穴，甚至用蜂窩來當成家。雷卜孔和動物是很好的朋友，尤其是紅胸知更鳥，不過，他們偶爾也會騎著狗，羊，和貓頭鷹。

雷卜孔的穿著風格

✳ 雷卜孔的體型差異很大，有的小到只有幾吋，有的大到幾乎和人類一般。他們時常穿著破舊的短皮上衣，背心，和皮革圍裙，也帶著懷錶和錢包。有些會帶紅色無邊帽或尖帽，有些則喜歡舊式的三角帽。他們的高級皮鞋甚至還鑲有銀扣呢。

彩虹的彼端

✳ 雷卜孔喜歡寶藏，尤其是黃金，所以他們會手持鑿子和槌子，在深夜裡外出尋找埋在地底的寶藏。每一個雷卜孔至少都有一盆以上的黃金，他們將之藏在彩虹的彼端。越是難得一見的月光下的彩虹，藏有越是珍貴的寶藏。

冬裝精靈 *by Myrea Pettit*

這些精靈的羽翼是按照蠶絲所畫成的，而對蒲公英和其他植
物的仔細觀察，也讓這個作品在夢幻中帶有些許自然主義的
味道。雙翼和臉部細節則是在水彩上色後，用水溶性色鉛筆
描繪出來的。

1 在將草圖畫在完稿的水彩紙上之前，這位畫家習慣先
在有浮水印的防暈墨草圖紙上先構圖，並且用墨水先勾
邊。然而，這樣的程序並非絕對必要—你也可以直接畫在
品質較佳的速寫紙上。先用極輕的筆觸做鉛筆速寫，再用
沾水筆和黑色防水墨沿著鉛筆線描一次邊。墨水只用在重
點部份如精靈的輪廓，和蒲公英種子的頂端。而背景，臉
部表情和翅膀，則留給鉛筆線即可。

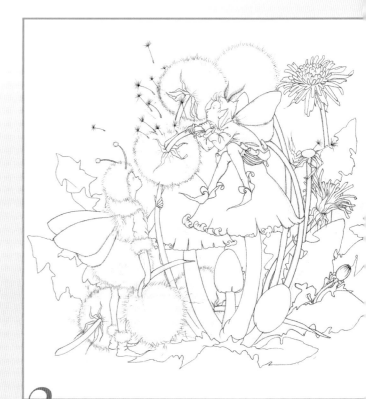

2 用墨水繼續畫出前景的重點部份。在用墨
水描繪時要特別專注以免畫出鉛筆線外。描完
後，擦掉鉛筆線，保留其他未被描到的鉛筆線部
份。

所使用的色彩

檸檬黃 *Lemon Yellow*	赭黃 *Yellow Ochre*
朱砂 *Vermilion*	生赭 *Raw Umber*
鎘紅 *Cadmium Red*	象牙黑 *Ivory Black*
茜素紅 *Alizarin Crimson*	白色不透明水彩 *White Gouache*
胡克綠 *Hooker's Green*	

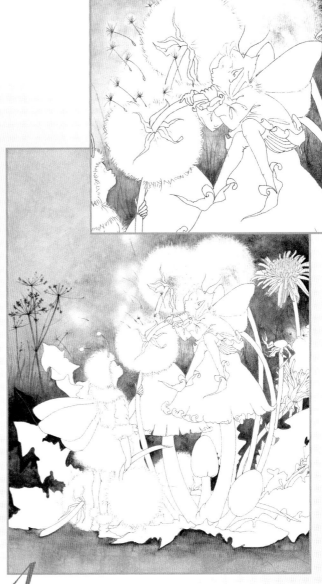

3 用描圖紙、影印或雷射列印等方法，將上過墨的草圖轉畫到完稿用的水彩紙上。在背景部分上一層多變化的色彩(詳見17頁)。用8號筆和大量的檸檬黃，在筆尖沾上少許的胡克綠來畫背景。用混了象牙黑的綠色使精靈後方的背景部分更深一些，而下方則是用茜素紅和赭黃的混色畫成。讓色彩之間自然融合，並輕拍一些水滴以營造前景的特殊質感。

4 當前一步驟的顏料仍濕時，以濕融法(詳見18頁)在背景部分加上更多色彩。待乾之後再畫蒲公英部分，先從最遠處畫起。用極淡的赭黃色畫蒲公英種子頂端，再調稍重一些的茜素紅、赭黃、和象牙黑畫花莖旁的陰影。待這部分乾了之後，再以00號筆，用鎘紅和象牙黑的混色在種子部分加上一些小斑點，並用白色不透明水彩勾畫出毛髮般的細緻筆觸。

用2號筆，調胡克綠和暗鎘紅色畫遠方的草。用同色再加上一些象牙黑來畫出遠處的荷蘭芹。

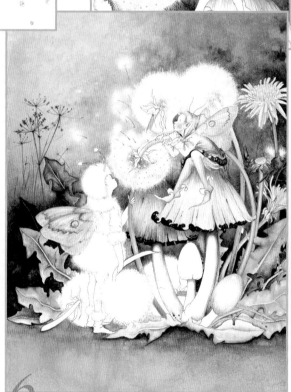

5 加上右側的葉子和花莖，用胡克綠和赭黃畫顏色較淺的葉子，蒲公英的花瓣則是用檸檬黃表現。在中央蘑菇上方舖上一層生赭色，待乾之後，用朱砂再刷一層。蘑菇下方則是以稀釋的象牙黑加上些許的鎘紅和胡克綠，並使這上下兩色自然融合。在蘑菇梗的部分加上灰色暗面。

6 用鉛筆畫出翅膀上的紋理，再小心地用稀釋的赭黃畫翅膀上半部，鎘紅畫下半部。乾了之後，用水融性色鉛筆加強翅膀的色彩，用00號筆畫翅膀邊緣細小蜿蜒的線條。

用赭黃和胡克綠來畫出右手邊精靈的衣服，皺摺部分用象牙黑來表現。在蒲公英花莖上畫一層薄薄的生赭色，再用胡克綠和朱砂的水溶性色鉛筆加強色彩的飽和度。

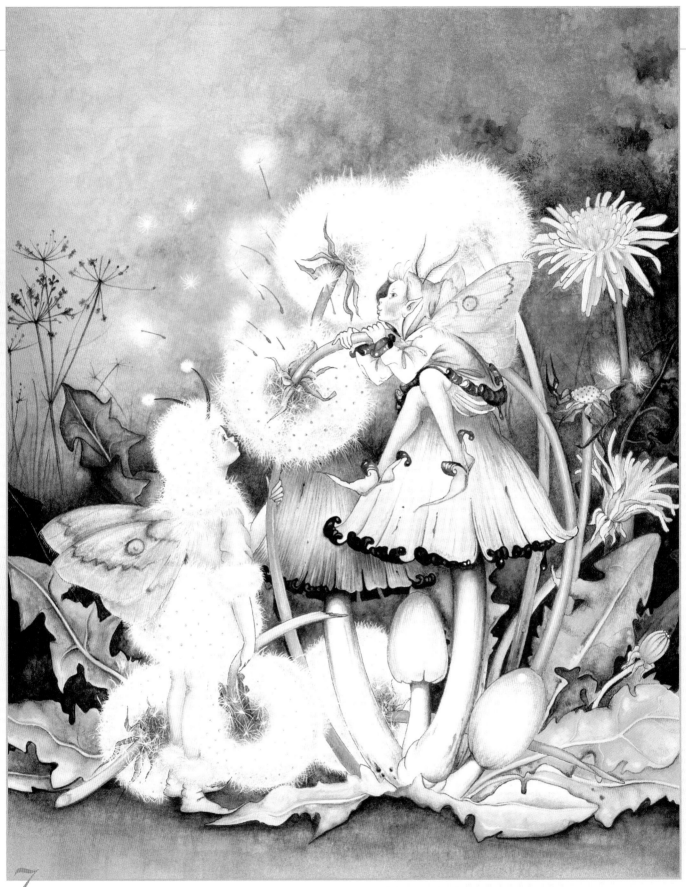

以稀釋的象牙黑和調過的鎘紅與茜素紅，來畫其他蒲公英種子的圓頭部分，並加強細部。用淺赭黃和朱砂色畫左手邊精靈的背心，在身體和手臂外圍稍微加深其陰影。眼睛，嘴巴，和紅潤的雙頰則是用水溶性色鉛筆畫出。再用鎘紅的色鉛筆，畫出右手邊精靈頭上細且鈍的觸鬚線條。最後，加上蘑菇蓋邊緣晃動欲滴的黑色墨滴，即完成。

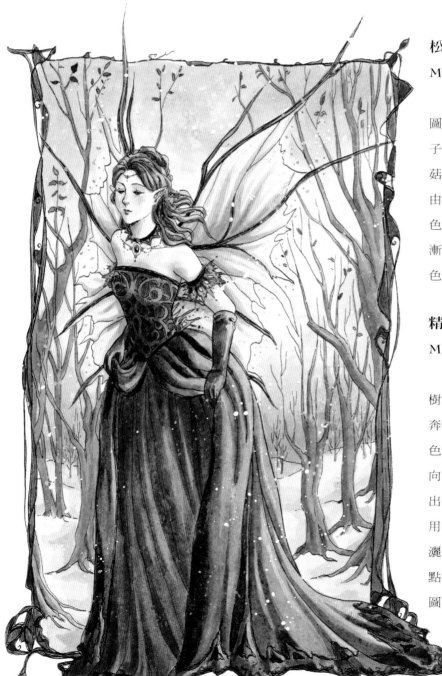

精靈王國

精靈王國跟人類世界其實是互相交集的，只是人類的眼睛無法看到他們。但是在特定的魔法週期，他們會短暫的顯現，如果幸運的話，或許有機會可以一窺他們的世界。

松茛及橡樹子精靈 ✳

MYREA PETTIT（上圖）

　　這是一個以白色背景來強調三角形構圖的作品。定位在三角最頂端，戴著橡樹子帽的小精靈，坐在一個墨水瓶蓋狀地蘑菇上頭(在畫面中的另一個三角形)，聞著由毛茛精靈遞上的花朵。這張圖是先用黑色防水筆描繪，然後用水溶性色鉛筆來逐漸完稿。更利用橡皮擦來擦拭混合不同的色彩，及做出細微的反光效果。

精靈皇后步道 ✳

MEREDITH DILLMAN（左圖）

　　在雪色的背景中，優雅的精靈似乎由樹木組成的框架中，緩緩向我們走來。她奔向另一個與她紅色禮服及後面冷色調景色對比的空間—與冷色系向後退而暖色系向前移動的印象吻合。先在草圖紙上描繪出整個架構，再轉印到水彩圖畫紙上。先用沾水筆和墨水來描邊，再用水彩上色。灑鹽在未乾的顏料上，製造出天空的特殊點狀紋路，並利用不透明水彩潑灑在整張圖上，做出雪花的效果。

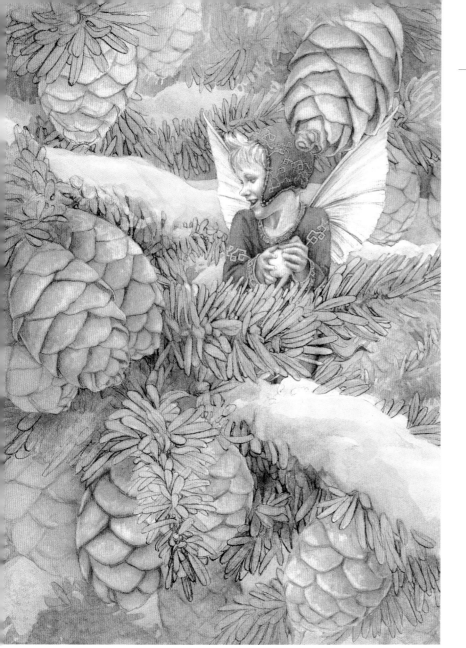

艾根 ✳ JAMES BROWNE（左圖）

一個小小的調皮搗蛋精靈，坐在積雪的冷杉樹上，正準備將手中的雪球擲向下一個受害者。畫家在經過一顆樹下時，被從樹上自然落下的小雪球擊中，開始想像或許有一個小精靈藏匿在樹上對他丟擲雪球，進而引發出創造這幅畫的靈感。整個色調是以沉靜的紅色及綠色調做為互補式的對比。精靈所著的藍色衣服，也與他翅膀及旁邊的白色積雪相呼應。畫家並特別將松球及針葉描邊以突顯它們的形狀。

夾竹桃柳香草精靈 ✳ MYREA PETTIT（右圖）

花莖與精靈優美纖細的四肢所形成的傾斜角度，予人一種向前律動的印象。先用鉛筆素描出整張構圖所需的要素，當畫家滿意整個構圖的舖陳之後，再以墨水完稿。整幅畫是以水溶性色鉛筆著色的，用電動削鉛筆機削尖水溶性色鉛筆，可以製造出銳利感。橡皮擦可用來調合顏色，也可將顏色擦掉變成白色後，即可強調出反光的效果。

冰霜精靈 ✳ LINDA RAVENSCROFT（右圖）

精靈坐在緊貼著秋葉的樹枝上。她的裙子及翅膀的邊都沾上了冰，表示冬的腳步近了。 這是一位冰霜精靈，一種類似名叫，冷霜婕可，的女性精靈。「冷霜婕可」會在鑲花的窗戶塗上薄薄的雪花，也喜歡用她們冰冷的手去捏小朋友的鼻子或是捔他們的腳趾頭。這張圖是先以黃棕色墨水將精靈描繪出來，然後再用水彩上色。畫者利用藍色衣服及紅色樹葉的對比來營造出冬天的感覺。白色不透明水彩可用來描繪冰的部份。

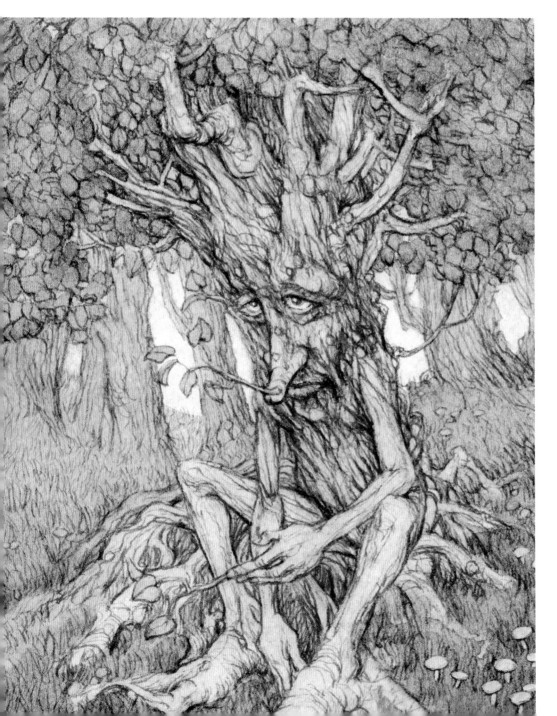

恩特 ✳ JAMES BROWNE（左圖）

「恩特」是從 J.R.R. TOLKIEN 的「魔戒」三部曲的角色而得來的靈感。畫家描繪出憂鬱的 "恩特"，試圖抓住讀者的同情心，但從鼻子上長出來的小細枝又予人一種幽默感。 "恩特" 雖是產自現代小說中的一種精靈角色，但它們其實代表了古老傳說中，發源自林中空地，居住在如橡樹、榆木、山楂及柳樹等具有魔力的樹木裡的樹精。先用黃棕色墨水畫出輪廓，然後再將水彩塗在已乾的輪廓線內。

巨石陣 ✳ STEPHANIE PUI-MUN LAW（左圖）

在巨石陣及支柱石兩者之中的空間，就是精靈王國的入口。通過此地，你就會發現你已進入異世界的國土了。此圖中，紅髮女孩勇敢的進入了圍成圈的巨石陣中，並出神的望著那些繞著中央巨石快速飛舞的小精靈。畫者用有限的色彩—黃色及紫色，調出柔和的色調，來加強神秘的氣氛。而位於石陣圈中央的蓮花所散發的光芒，則爲位於前景的石群製造出背光的效果。

神秘花園 ✳ LINDA RAVENSCROFT（右圖）

這是一張裝飾性極強的作品，具有新藝術時期的曲線，自然植物及花朵裝飾的風格。畫家用低調的色彩和少數的秋天色調，來避免讓整張圖流於擁擠與複雜。雖然如此，其中卻也興味盎然：若仔細看，會發現前景中看似天堂鳥的動物，其實有著蝴蝶的翅膀，所以它應該來自精靈界。你也可以使用類似這樣的不同細節，來呈現你自己的異想世界。

月光池塘 ✳ AMY BROWN （右圖）

古時候，月亮經常被賦予一種神秘與未知的感覺，並常與精靈國度及靈性世界產生關聯。畫家成功的利用幾近單一的灰、藍色調，表現出魔法及月光的神秘感。並利用白色來表現銀色的月光。整張圖的基調控控制的非常好，特別是翅膀所形成的效果，有隨著月光一起舞動的錯覺。前景使用白色不透明水彩來加強月亮在水中的倒影，並在樹枝及葉子上加水溶性色鉛筆以營造不同的筆觸質感。

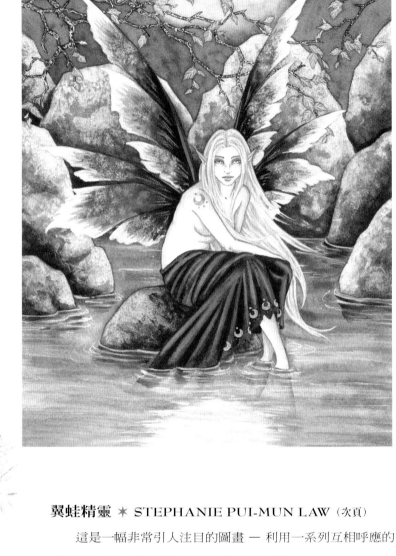

翼蛙精靈 ✳ STEPHANIE PUI-MUN LAW （次頁）

這是一幅非常引人注目的圖畫 — 利用一系列互相呼應的S形曲線，給予的強烈的異度空間的敘述性。

一顆長著奇特果實或怪蛋的巨木，將它的樹枝伸展至天際，好奇的翼蛙精靈則圍繞著精靈皇后飛翔。整幅畫是用多層次的重疊法來慢慢完成，並讓水彩紙原有的白色顯現在顏色較淡的區域上。

樹精寧芙 ✳ VIRGINIA LEE （左圖）

在這幅鉛筆素描中，畫家表現了一個有著散開樹枝頭髮、培育築巢的小鳥的樹精。構圖非常的縝密，細小樹枝的型體與寧芙所坐的小丘上參差不齊的草地相呼應。 畫家細心的用不同級數的鉛筆來繪成每一枝小草，以營造從白色到幾近黑色的豐富色調。亦可用橡皮擦來擦拭較淺的部份，及做出反光的效果。

主要場景：魔法樹

或許因為多數的精靈都居住在森林裡，所以他們通常以中空的樹或是樹根的深處作為居所。他們喜好傳言中具有魔法力量的樹種，例如：橡樹、榆木、山楂、柳樹或是接骨木。有些精靈會將他們所居住的樹變成樹靈。當我們開始佈置聖誕樹並以燈光裝飾時，其實也是在遵循古老的傳統，表示人類對樹木的尊敬。只要遵守精靈界的規則，精靈也歡迎人類進入他們的領域，但一旦人類破壞植物或是其他生物時，精靈們就會採取報復的手段。

魔法樹

★ 精靈在尋找適合做為居所的樹木時，會選擇具有魔力的樹，而不會選擇普通的樹木。因為與精靈的魔力接觸的關係，樹木往往會發展出自我意識。若仔細分辨的話，或許會發現臉狀的樹瘤及手指狀的樹枝。有人甚至相信這些樹木是會移動的。

聖誕樹

★ 古時候，長青樹象徵著繁衍力，及在其他植物皆凋零的冬季裡生命的延續。古人將長青樹裝上閃亮的圓形吊飾及燈飾來喚回太陽，現代人則保留這個傳統，每年裝飾屬長青木類的聖誕樹。

精靈燈飾

★ 或許你已知道精靈是住在橡木、梣樹或是山楂群集的地方。他們住在樹根處或是中空的樹幹中。在滿月的夜晚、五月節或是萬聖節時，精靈會在樹枝上裝飾著提燈，閃爍的光芒就像節慶的氣氛。

精靈最喜愛的樹木

★ 精靈有特別喜好的樹。當要決定居住在那一棵樹時，那些古老森林裡擁有強大魔法力量的樹種便會被精靈選中。這些樹木如山楂、榛木、柳樹、接骨木、冬青、樺木、橡木、梣木、榆木及花楸，常被德魯伊教教徒(一個崇拜大自然的宗教)做為古老魔法儀式的工具。

室內裝潢

✴ 你可以用高度的想像力來創造精靈舒適的家。種子殼做成的掛燈、燈心草燈、半個胡桃殼做成的搖籃、手工打造的木桌、樹枝做成的椅子、橡樹子做成的杯子、樹葉窗簾、羽毛床、及玫瑰花瓣被褥等等皆是。

隱蔽的樹叢

✴ 靈精所居住的樹木，通常位於森林中隱蔽的地方、難以到達的高原、或是在森林中心部位的小樹叢中。 精靈們跟樹林中其他生物相處融洽。在你畫精靈時，或許可以加入一些動物如：狐狸、獾、雄鹿、狼、熊、松鼠、貓頭鷹、啄木鳥及知更鳥。

精靈的衣著

✴ 住在樹林裡的精靈有非常多種，像樹精專雅、負責將森林舖上綠色苔蘚的苔蘚夫人、輕盈飛翔的白色仕女、騎兵精靈爾弗、調皮搗蛋的皮克嬉、愛爾蘭矮妖精鞋匠雷卜孔、及性情乖戾的小橡樹精。大多數的精靈都是穿著綠色或是棕色的森林保護色衣服，以避免被人類看見。

主要場景：野生菇類

維多利亞及愛德華時期的插畫家們，時常將精靈畫在蕈菇類植物的上頭，最普遍的就是坐在有白點的紅色傘狀菌菇上，或是住在菌菇類的小房子裡。一些精靈頭上戴著的紅色帽子也是用蘑菇做成的。野蕈菇是讓人聯想到魔法，或許是因為它們總是在瞬間出現，然後又在一夕之間消失的原因吧。有時野蕈菇圈會遺留在草地上，這種「精靈圓圈野菇」也被認為是精靈跳舞的場所。有些野蕈菇甚至已有600年以上的歷史了。

飛翔傘菌菇

★　野生菇類快速的生長速度及奇形怪狀的外形總是跟神秘的傳聞連在一起。其中，紅底白點的飛翔傘菌菇是最常跟精靈有關聯的，但你也可以畫其它有趣形狀的野生菇類，例如：巨大的馬勃菇，或是毛茸茸的墨色野菇。

精靈圈

★　在春天時，有時你會發現自家的草地上，長著一圈野菇圓圈——一個由野生菇類組成的接近完美的圓形；其中並雜有毛茛及雛菊。在圈子中間的草皮，永遠比圈外的草皮還要綠。雖然人類的眼睛無法看見，但這是因為有精靈坐在其中的緣故。

蘑菇帽

★　因為蘑菇常被認為跟魔法有關，因此精靈們通常戴著蘑菇帽子，特別是紅色的蘑菇帽。這可以幫助精靈隨意地出現或消失。精靈帽子的製造商提供各式各樣的帽子，如飛翔傘菇帽、牛奶帽、扁平圓帽、和樹蠟帽。若想畫精靈的帽子，可以用野菇的相片或是速寫來做為參考。

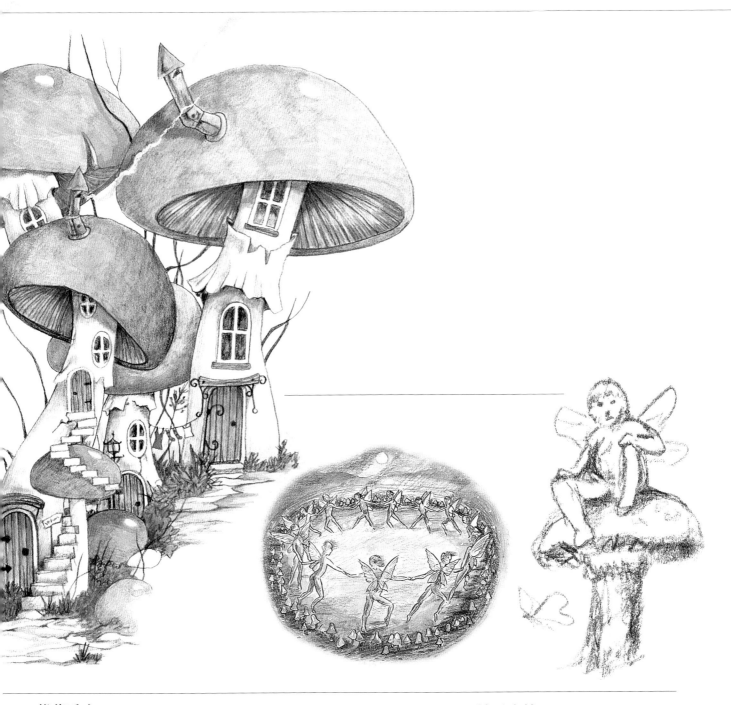

蘑菇房舍

★　一些個子較小的精靈住在蘑菇做的房屋中：有窗子，冒著煙的煙囪，及小小通向門口的梯子。圍著用柳條做成的柵欄來保護屋前的小花園。蘑菇社區通常是在被魔法保護的地帶，以避免被人類粗心的腳踐踏到。

舞蹈精靈

★　當月光漸亮時，精靈會在草地或是山谷中的草坪上跳著舞，而在草地上製造出光亮的綠色圓圈。通常有提琴手及樂師們來為精靈伴奏，這些音樂是如此令人陶醉，使人聽了便無法靜止不動。小心，如果你一腳踏入精靈的舞蹈圈，你將會捨不得離開。

精靈座椅

★　蘑菇除了作為房子之外，精靈們也會將不同形狀的蘑菇來做不同的用途。有時他們會用來做成樹林中的椅子。一旦下雨，大頂的野菇就可以當成雨傘。蕈菇也是精靈的主食之一，特別是一種由黑色的蕈菇做成的「精靈奶油」。

主要場景：城堡

精靈們也會住在人類的城堡中，地窖或是陰暗的角落都可能是他們的居所，而且有時精靈會幫忙家庭雜務，頗像是日行一善的女童軍。有些精靈嚮往住在廢棄的塔樓中且常常去廢墟，這當中有些是善意地對待旅人，有些則不懷好意。許多精靈擁有宏偉的豪宅，像是用雲做成的空中建築，或是在極冷的北地用冰所做成的住所。水精靈通常擁有令人印象深刻的宮殿，並用沉船上的物品來裝飾。通往精靈城堡的入口可能就在人類世界中，但是被強力的魔法隱藏而不輕易被人類看見。

紅帽精靈

★ 大部份的城堡都是邪惡精靈常去之處。如果你冒險進入廢棄的城堡中探險，或許會遇到蘇格蘭低地的「紅帽精靈」，他們會攻擊旅人，並用犧牲者的血做為紅色的染料來染紅他們頭上的帽子。當血紅染料漸漸退色時，紅帽精靈就開始尋找下一個獵物。

空中城堡

★ 飛翔精靈會在空中建造他們的城堡。如果你在夏季晴朗的白日往空中一望，而看到白塔影像時，或許你會誤以為那只是積雲的形狀，但也許不是這樣。精靈在小鳥及蝴蝶陪伴之下，可從他們的閣樓城垛往下觀望人類的世界。

精靈待從

★ 有些精靈會跟城堡的主人成為朋友，並跟他們共同生活。在16世紀，有一位叫做漢哲門(HINZELMANN)的精靈，快樂的居住在德國西北部的盧內堡(LÜNEBURG)中，常常幫忙家務，主人也以麵包及牛奶回報。你也可以將你畫作的場景設在一座忙碌的城堡或是宴會廳中。

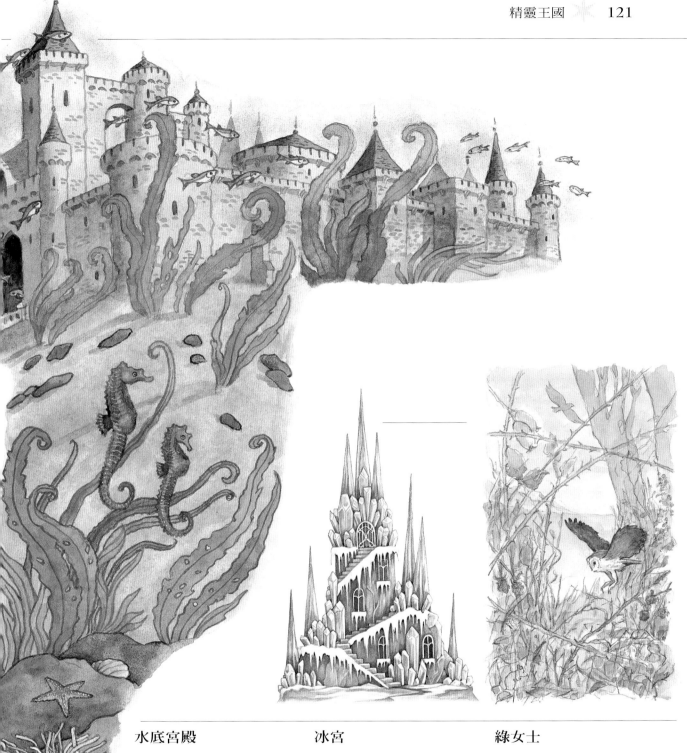

水底宮殿

✳　水精靈的宮殿有時是由人類沉澱的城市所建成，像是亞特蘭提斯(ATLANTIS)，或是用水晶或珊瑚來建築自己的宮殿，宮殿的窗戶通常是敞開的，藉以歡迎其他的水中生物游梭其間。湖之女神-妮穆(NIMUE)，就是在她湖底的宮殿教導扶養第一武士蘭斯特(LANCELOT)的。

冰宮

✳　高傲及殘酷的冰后或雪后，住在北方雪地的城堡中，由冰柱雕砌成並閃耀著晶霜的光芒。冰后有著寒冷及空靈的美，跟她宮殿附近的環境互相呼應；愛上了冰后也就宣告了自己的死亡。

綠女士

✳　有些精靈似乎喜愛居住在晦澀的氣氛中，所以將居所設在被長春藤及刺藤覆蓋，及烏鴉和貓頭鷹盤據的荒棄城堡中。例如：在蘇格蘭有一種叫做綠女士的精靈，經常在這種地方被發現，有時她們還把自己偽裝成長春藤的樹枝。

生苔的樹樁 *by Linda Ravenscroft*

在本圖中，生長在蕈菇村落中佈滿青苔的樹樁被賦予人類的臉孔。經營這種風格的畫作時可以充份運用你的想像力，結合對鄉村的觀察和印象來創作。如果對描繪野生蕈菇的形狀不是很有自信，可以參考一些相關的書籍，先從小型速寫練習起以幫助構圖。

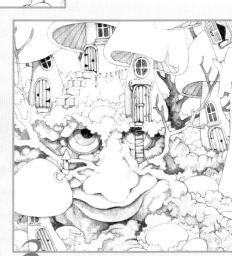

1 用HB的鉛筆依據之前所做的素描將輪廓打好。用鉛筆加入陰影來顯現樹幹上人臉的部份，但不要加的太深，因爲之後會將鉛筆線條擦掉。用曲線淡淡描繪出青苔的部份，在蕈菇的根部重疊畫上一些青苔，讓它們看起來像是從地下長出來，而非只是在地表面上勾勒出門，絞鍊，門把，及由蜘蛛網結成的繩梯。

2 用防水的黃棕色筆爲蕈菇描邊，加入門及窗戶的細節。加強青苔，尤其是樹樁邊緣青苔的曲線部份。先不要描上眼睛及樹樁的細部，若先上水彩再用橡皮擦將原先的線條擦掉，則會讓臉部的表情更爲自然。畫到這個階段還可以做一些修正，像是把樹樁臉上的繩梯改短，或加入筆觸。

3 用黃棕色的水彩及0號的水彩筆，畫在樹幹的鉛筆陰影上，利用紙巾將多餘的水份吸走以保持畫面的柔軟度。加深眼窩內側及嘴唇下方的陰影。再用同樣的顏料及水彩筆在蕈菇下方加入陰影。調入燈黑色，畫出瞳孔並加入更多青苔下方的陰影。將窗戶上色，如果顏色過深的話，可用面紙將顏色吸淡。

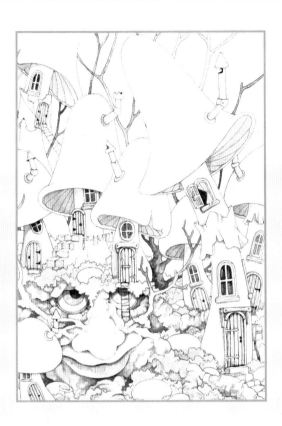

用1號水彩筆，在青苔及暗面塗上一層非常薄的橄欖綠，讓構圖更明確，也表現出蘑菇村的色調。你可以用非常淺的生赭色來描繪背景中的少許細枝。再用軟橡皮擦細心的將原有的鉛筆線擦掉。

使用的色彩

鎘黃 *Cadmium Yellow*	焦茶紅 *Burnt Sienna*
鎘紅 *Cadmium Red*	印地安紅 *Indian Red*
茜草紫 *Purple Madder*	黃棕色 *Sepia*
青綠 *Viridian*	佩恩灰 *Payne's Grey*
橄欖綠 *Olive Green*	燈黑色 *Lamp Black*
赭黃 *Yellow Ochre*	鋅白色不透明水彩
生赭 *Raw Umber*	*Zinc White Gouache*

5 用遮蓋液及舊的1號筆刷(詳見第21頁)，蓋住煙囪上面冒出煙來的地方、蕈菇右上方的留白區、以及其它欲留白的部份。當遮蓋液乾掉時，在整張畫紙刷上橄欖綠。靜置待乾。

6 將不同深淺的橄欖綠一層層的畫在青苔上，以做出明暗調性。用濃一點的同色顏料，畫背景邊緣較暗的部位以做出景深效果。在較深區域及臉部中間色調的地方加入生赭色及黃棕色。

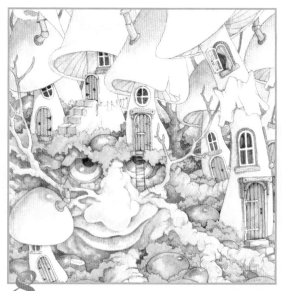

7 用茜草紫和4號水彩筆畫每一個蕈菇的頂上邊緣，並加深陰暗面的色調。在畫面仍濕的時候，加入生赭色在蕈菇蓋的底部，讓這兩個色彩自然融合。門，眼睛，下唇和少數煙囱則是用焦茶紅和1號筆來完成。待乾之後，再用青綠畫煙囱，留一小部分原本的焦茶紅色，呈現生鏽風化的感覺。調入生赭色和一些黃棕色來畫樹枝，窗戶和門框。

8 在臉上的陰暗面和眼睛與青苔中間加上青綠色。再用同樣的顏色畫窗簾。至於小石頭，融合佩恩灰和鍋黃兩種顏色來畫出，運用濕融法(詳見第18頁)將鍋黃點在石頭中央，佩恩灰在邊緣。再用佩恩灰畫階梯和煙囱，印地安紅畫郵筒。用輕拍的小筆觸在畫面左上方加入更多青綠。

9 用茜草紫和4號水彩筆畫蕈菇蓋頂，在蕈菇外圍和之間的背景處加上淡淡的赭黃色。用燈黑色和青綠的混色及1號筆來加強瞳孔、窗框內緣、和蕈菇蓋底的暗面。因為這些部分是陽光照射不到的暗面，所以需要用很深的顏色來強調出立體感。用一些鍋紅來做細部描繪。

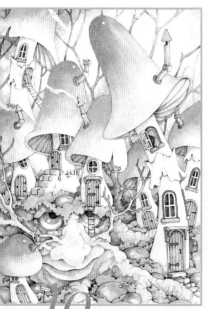

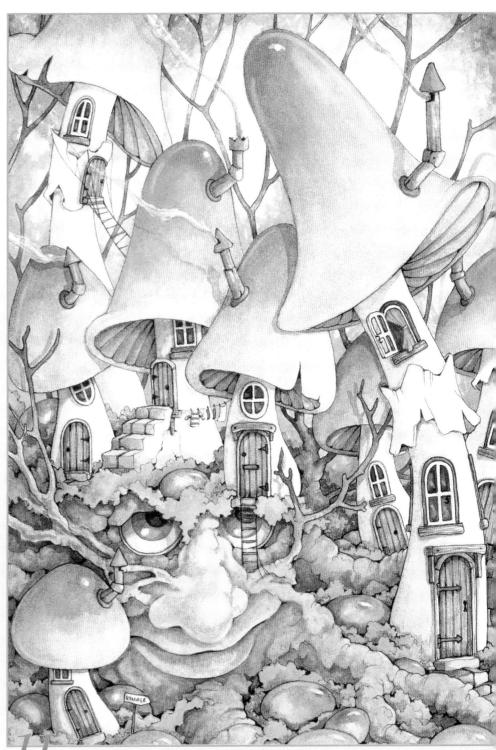

10 在蕈菇蓋上方加入一些茜草紫,以突顯蕈菇並使之有較溫暖的感覺。再用棕黃色的筆描繪不太清楚的細部。而蕈菇下方的蕈褶,一層一層的階梯和煙囪則必需要用筆勾勒出。用1號筆輕拍出青綠色來加強背景深度。擦去遮蓋液,再用些淡淡的佩恩灰和鎘紅微染在羽狀的煙上面。在眼睛、蕈菇、小石頭、窗櫺部份用不透明水彩加上鋅白色的亮點。

11 最後,仔細的檢查整張作品,看看還有哪些地方需要加強。可在右上角加些橄欖綠讓背景更深邃。用燈黑色和橄欖綠的調合色畫出煙囪的淡淡陰影。在畫面左下角加入一些自然產生的陰影。小心別做過度描繪,畫到這個階段時,先把圖拿遠看,再決定作品是否已經完成,還是仍有需要加強之處。

索引

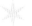

畫家網址

✳ BRIGID ASHWOOD
www.ashwood-arts.com
email: info@ashwood-arts.com

✳ JULIE BAROH
www.juliebaroh.com
email: jbaroh@juliebaroh.com

✳ KRISTI BRIDGEMAN
www.kristibridgeman.com
email: kristibridge@shaw.ca

✳ AMY BROWN
www.amybrownart.com

✳ JAMES BROWNE
www.jamesbrowne.net
email: james@jamesbrowne.net

✳ WALTER BRUNEEL
www.fantasy-artists.co.uk/walter-bruneel.shtml
email: walterbruneel@hotmail.com

✳ JACQUELINE COLLEN-TARROLLY
www.toadstoolfarmart.com
email: jacqueline@toadstoolfarmart.com

✳ MEREDITH DILLMAN
www.meredithdillman.com

✳ KATE DOLAMORE
www.pencilshavings.net
email: statistic@pencilshavings.net

✳ JESSICA GALBRETH
www.fairyvisions.com
email: fairyvisions@aol.com

✳ VIRGINIA LEE
www.surreal-artist.co.uk
www.virginialee.net
email: virginialee@mwfree.net

✳ MARCEL LORANGE
www.lorange-art.com
email: webmaster@lorange-art.com

✳ MYREA PETTIT
www.fairiesworld.com
email: myrea@fairiesworld.com

✳ MELANIE PHILLIPS
www.redkitestudios.co.uk
email: office@redkitestudios.fsnet.co.uk

✳ STEPHANIE PUI-MUN LAW
www.shadowscapes.com
email: stephlaw@shadowscapes.com

✳ LINDA RAVENSCROFT
www.lindaravenscroft.com
email: linda@lindaravenscroft.com

✳ ANN MARI SJÖGREN
www.fairypaintings.com

✳ WENCHE SKJÖNDAL
http://wenche.skjondal.net
email: wencheskjondal@yahoo.se

✳ PAULINA STUCKEY
www.paulinastuckey.com
email: paulina@paulinastuckey.com

✳ KIM TURNER
http://home.austarnet.com.au/moiandkim/Default.html
email: faeriegirl@austarnet.com.au

✳ MELISSA VALDEZ
www.thegypsyfaeries.com
email: melissa@thegypsyfaeries.com

✳ LINDA VAROS
www.lindavaros.com
email: info@lindavaros.com

✳ MARIA J. WILLIAM
www.mariawilliam.net
email: maria@mariawilliam.net

✳ KATHARINA WOODWORTH
www.aquafemina.com
email: inspiratrix@aquafemina.com

謝誌

QUARTO出版社在此特別感謝為本書繪製精美插圖的下列畫家：

l左圖　r右圖　t上圖　b下圖

✳ Myrea Pettit 23c, 25t, 25bl, 27, 31tc, 120c ✳ Julie Baroh 28t, 28br, 29b, 100l ✳ James Browne 16t, 26t, 31tl, 40r, 41l, 41c, 43r, 102r, 116l ✳ Marcel LorAnge14b, 23t, 26c, 26b, 29tl, 29tr, 102c, 103c, 119r ✳ Rob Sheffield 16b, 18b, 19r, 21tr, 21bl, 23b, 28l, 30r, 31tr, 40l, 40cl, 40cr, 41r, 45l, 47r, 65l, 65r, 66l, 67c, 82c, 83c, 84l, 84r, 86l, 87l, 98l, 99l, 101t, 102l, 103l, 105c, 105r, 117c, 117r, 118l, 121l ✳ Katharina Woodworth 18t, 22l ✳ Melanie Phillips 24 ✳ Linda Ravenscroft 25br, 30t, 30l, 31cr, 41t, 42l, 42r, 43l, 46l, 62r, 63r, 64l, 64r, 66c, 67l, 67r, 83r, 84c, 85l, 85c, 86r, 87c, 98c, 100c, 101b, 104c, 105l, 116cr, 117l, 118r, 119l, 120r, 121c ✳ Kim Turner 29c, 44c ✳ Melissa Valdez 31b, 47c ✳ Amy Brown 42c, 62l, 118c, 120l ✳ Jacqueline Collen-Tarrolly 43c ✳ Olivia Rayner 44l, 44r, 45c ✳ Walter Bruneel 45r, 99r ✳ Elsa Godfrey 46c, 63l, 64c, 65c, 66r, 82l, 83l, 85r, 86c, 87r, 98r, 99c, 100r, 103r, 104r, 116cl, 121r ✳ Ann Mari Sjögren 46r ✳ Stephanie Pui-Mun Law 47l ✳ Janie Coath 62c ✳ Kate Dolamore 63c ✳ Greg Becker 82r ✳ Martin Jones 104l ✳ Veronica Aldous 119c

同時，也感謝名字與標題出現在作品旁的畫家。

所有的插圖與照片皆為QUARTO出版社版權所有。對於為此書而貢獻心力的所有人員，QUARTO出版社致上最高的謝意，若有遺漏或錯誤也請見諒。歡迎您的訂正指教，您的寶貴意見，成就了品質更佳的出版品。

作者答謝

特別感謝為本書精心繪製插圖的所有畫家，和負責步驟示範的畫家，煞費心力地呈現細節和特殊技法的步驟。感謝PERARNE SKANSEN，為我們請來了現年86歲的瑞典精靈畫家前輩—ANN MARI SJÖGREN，帶來書中美好的作品。

感謝BRIAN FROUD和WENDY FROUD，敝人受惠於兩位非凡的靈性天賦甚多。感謝插畫家ALAN LEE，預言畫家MARJA LEE KRUYT，啟發了他們的女兒VIRGINIA LEE來為本書創作精采作品。感謝TERRI WINDERLING的精靈格言；HAZEL BROWN的大力協助。也感謝NATALIE PIERANDREI；MARJA LEE KRUYT；LINDA BIGGS；JASMINE BECKET-GRIFFITH和WENDY ICE的持續協助，以及RAY DANKS(WWW.FILRAY.CO.UK)精采的網頁WWW.FAIRYARTISTS.COM, WWW.FANTASY-ARTISTS.CO.UK, WWW.FAIRIESWORD.COM。 在此也同時感謝VINCENTE DUQUE的「老圖書館長」(94頁)；PAPYRUS LTD 公司提供的「星群精靈」(93頁)；SANDRA REYNOLDS-BUTLER的「太陽花精靈」步驟教學示範(48-51頁)。

水彩畫精靈—隨著步驟走進精靈世界
watercolour　fairies a step-by-step guide to painting fairies

著作人：David riché Anna franklin
翻　譯：顏蕙芬
發行人：顏義勇
社長‧企劃總監：曾大福
總編輯：陳寬祐
中文編輯：林雅倫
版面構成：陳聆智
封面構成：鄭貴恆
出版者：視傳文化事業有限公司
　　　　永和市永平路12巷3號1樓
　　　　電話：(02)29246861(代表號)
　　　　傳真：(02)29219671
郵政劃撥：17919163視傳文化事業有限公司
經銷商：北星圖書事業股份有限公司
　　　　永和市中正路458號B1
　　　　電話：(02)29229000(代表號)
　　　　傳真：(02)29229041
印刷：新加坡STAR STANDARD INDUSTRIES (PTE) LTD
每冊新台幣：520元

行政院新聞局局版臺業字第6068號
中文版權合法取得‧未經同意不得翻印
◎本書如有裝訂錯誤破損缺頁請寄回退換◎

ISBN 986-7652-37-1
2005年3月1日　初版一刷

國家圖書館出版預行編目資料

水彩畫精靈：隨著步驟走進精靈世界 / david
riché‧anna franklin著；顏蕙芬譯 . -- 初
版 . -- 〔臺北縣〕永和市：視傳文化，2005
〔民94〕
面：　公分
含索引
譯自：watercolour fairies：a step-by-step guide to
painting fairies
ISBN 986-7652-37-1 (精裝)

1. 水彩畫-技法 2. 水彩畫-作品集

948　　　　　　　　　　　　　　93018168

A QUARTO BOOK

Published by New Burlington Books
6 Blundell Street
London N7 9BH

Copyright © 2004 Quarto Publishing plc.

ISBN 1-86155-468-0

All rights reserved. No part of this publication may be reproduced, stored in a retrieval system, or transmitted in any form or by any means, electronic, mechanical, photocopying, recording, or otherwise, without the prior permission of the copyright holder.

QUAR.WCF

Conceived, designed, and produced by
Quarto Publishing plc
The Old Brewery
6 Blundell Street
London N7 9BH

Project editors: Nadia Naqib,
Claire Wedderburn-Maxwell
Art editor: Jill Mumford
Copy editor: Hazel Harrison
Designer: Jill Mumford
Picture Researcher: Claudia Tate
Assistant art director: Penny Cobb
Editorial Assistants: Jocelyn Guttery,
Kate Martin
Illustrators: see page 127

Art director: Moira Clinch
Publisher: Piers Spence

Manufactured by Universal Graphic, Singapore
Printed by Star Standard Industries (pte) Ltd, Singapore

Page 1 "Constellation" by Myrea Pettit, page 2 "Study for a Pixie" by Julie Baroh, page 4 "Flower Fairy" by James Browne

For Aimee with love from the Fairies

"I want to expand everyone's awareness of what fairies are about, for them to have access to the sacredness and a personal spiritual journey."
Brian Froud